고양이의 사계

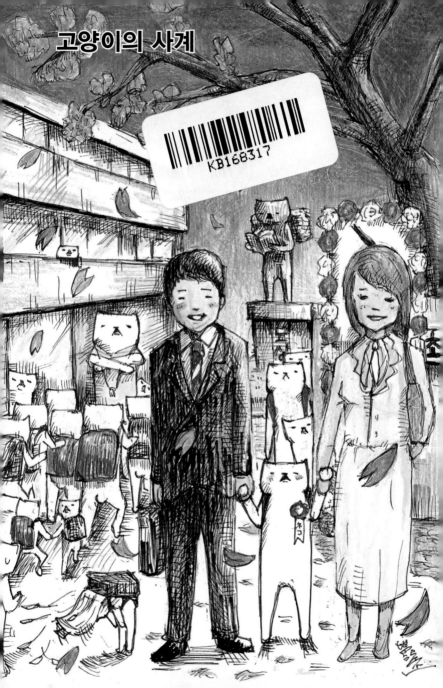

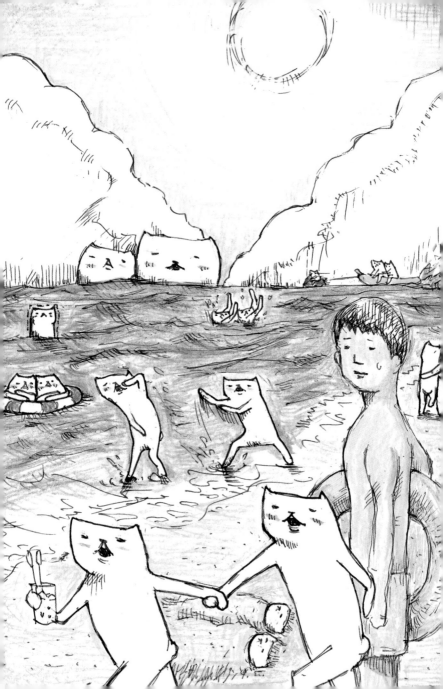

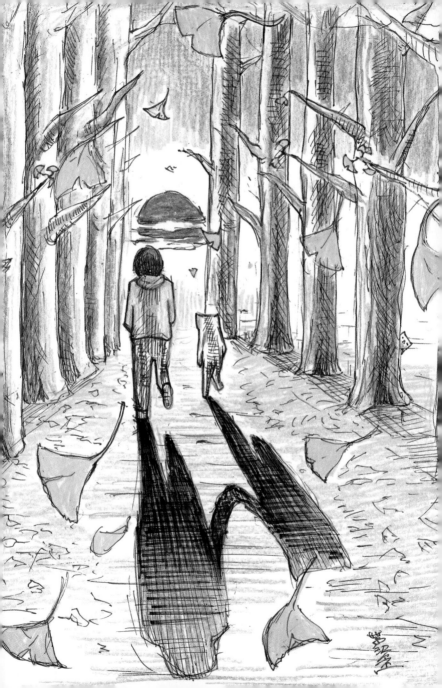

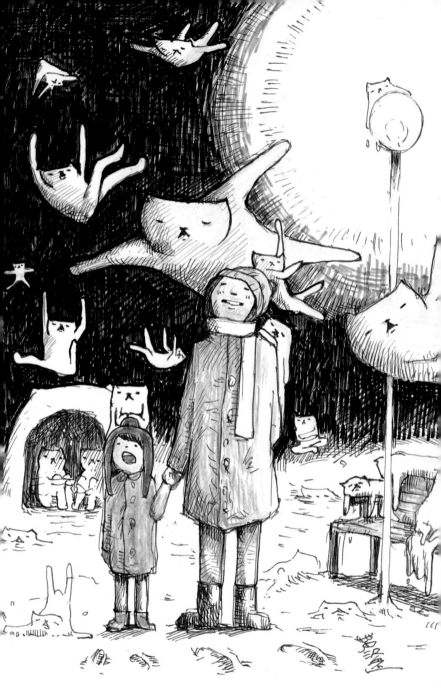

고양본색

아시자와 무네토 지음
김지형 옮김

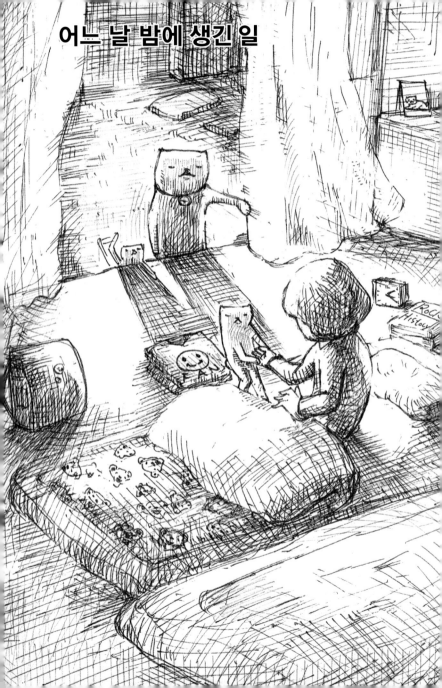

어느 날 밤에 생긴 일

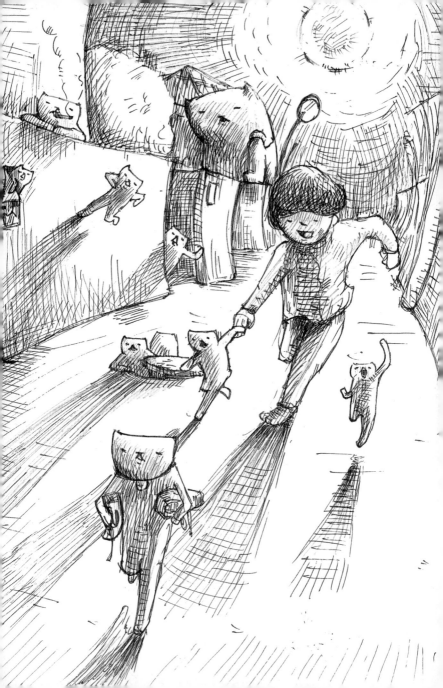

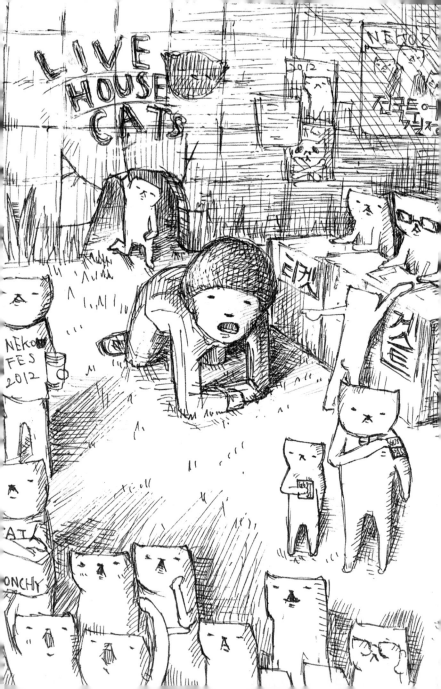

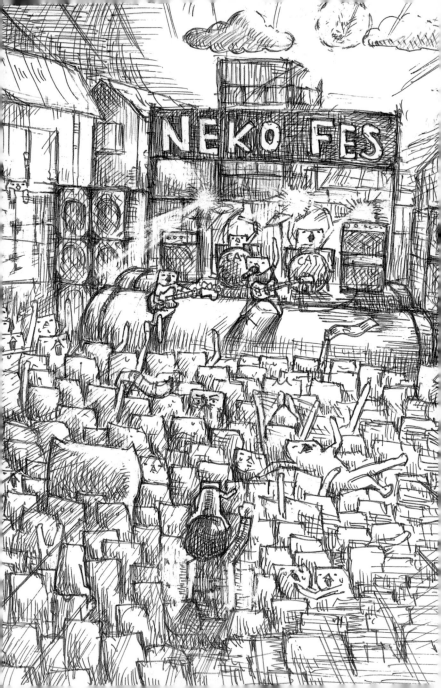

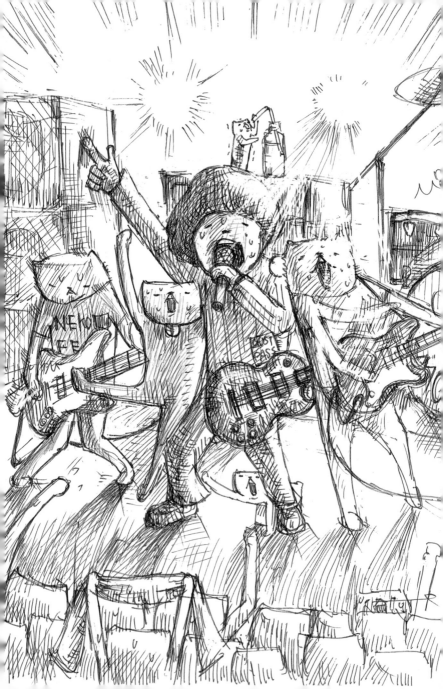

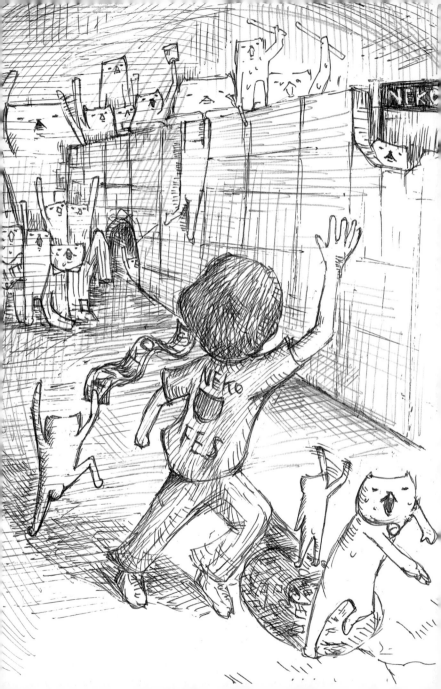

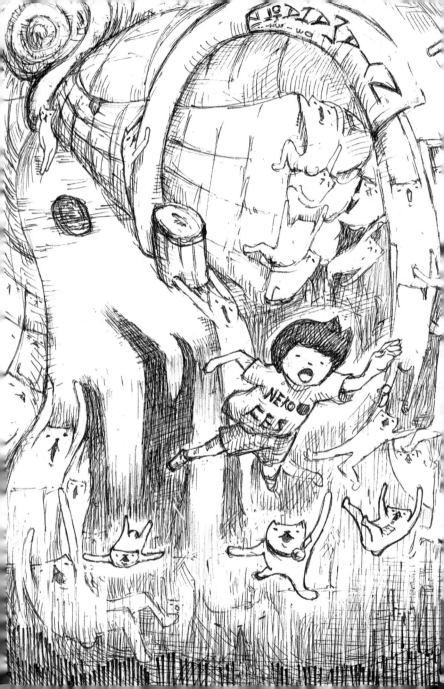

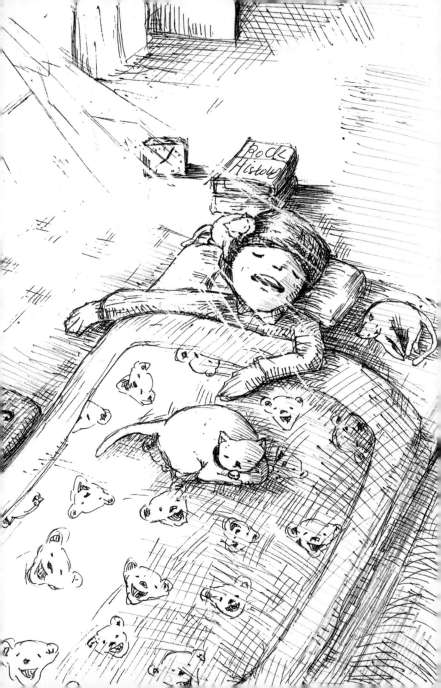

신비의 세계

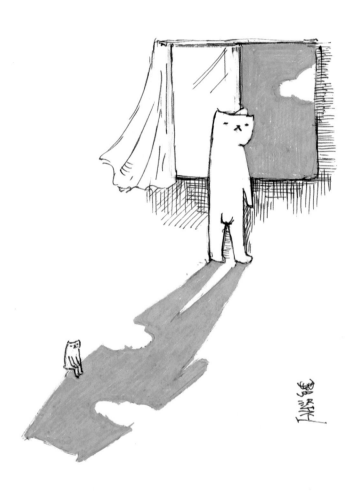

푸른 하늘과 고양이

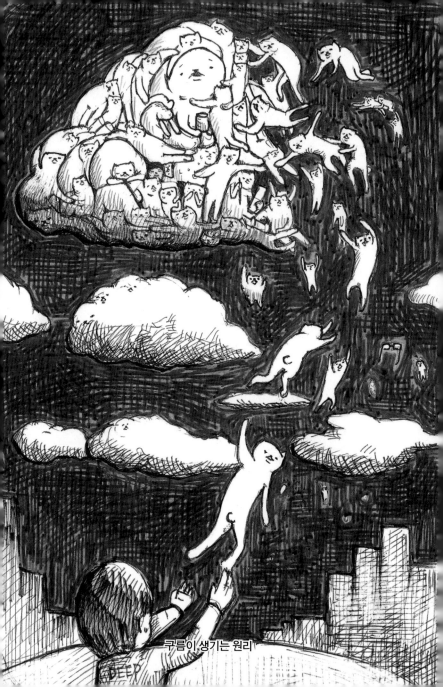

구름이 생기는 원리

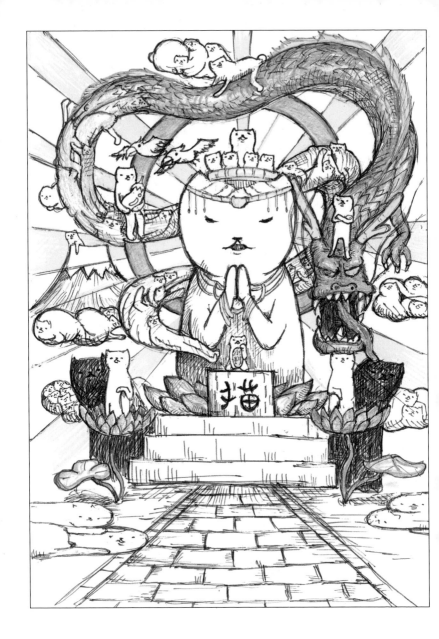

참배

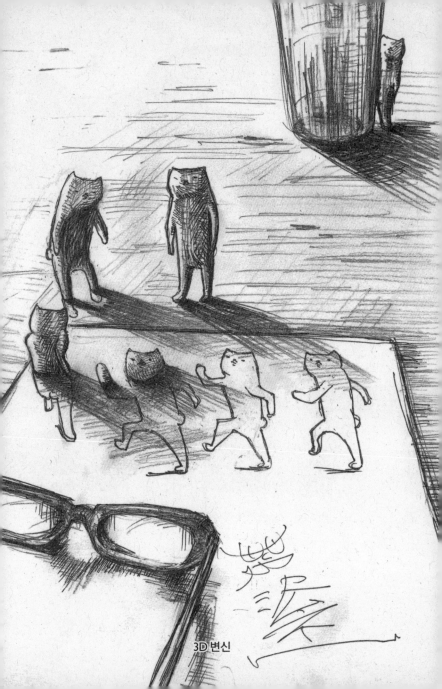

3D 변신

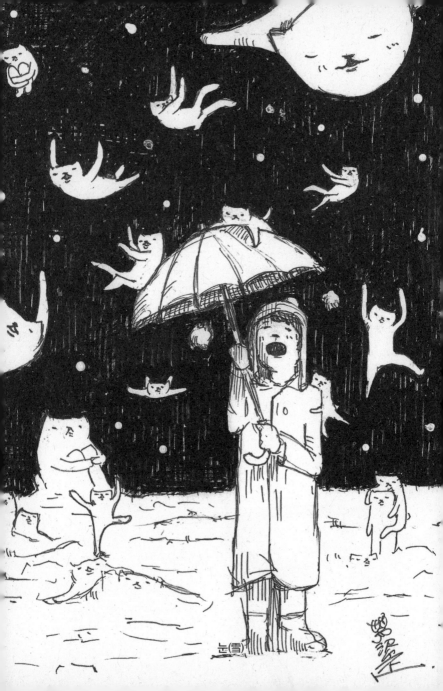

눈(雪)

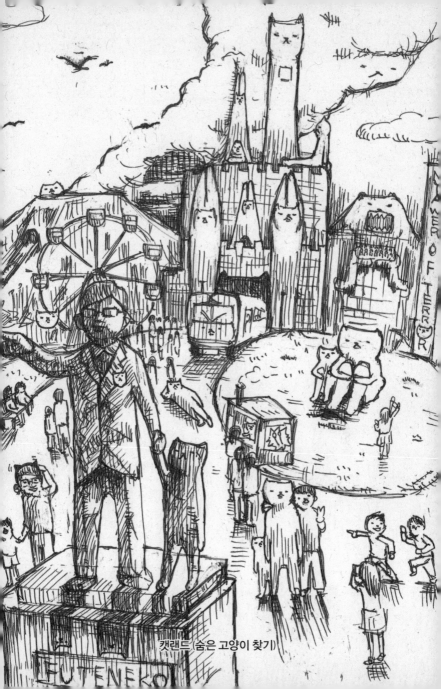

캣랜드 (숨은 고양이 찾기)

고향

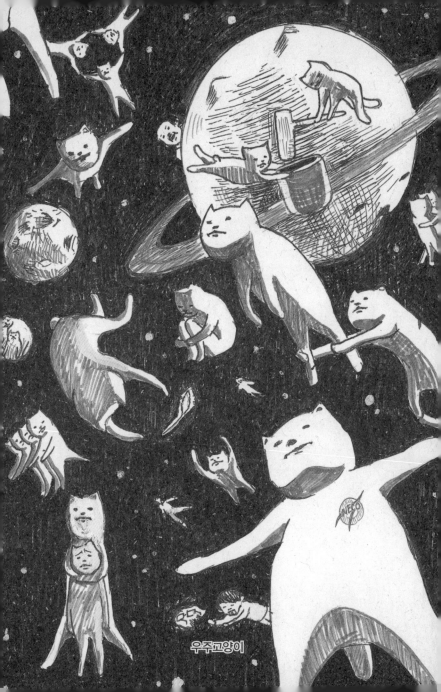

우주고양이

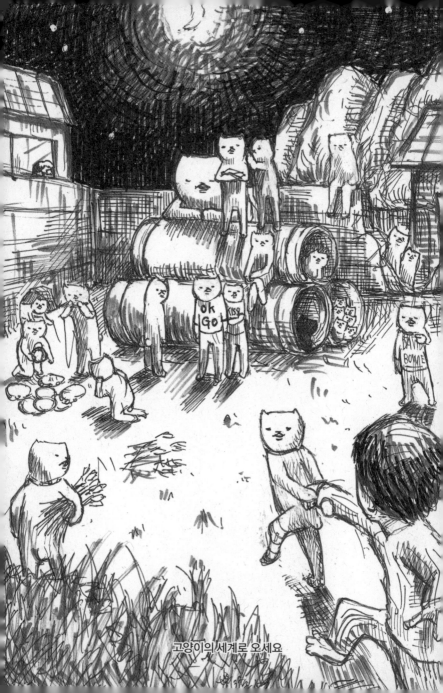

고양이의 세계로 오세요

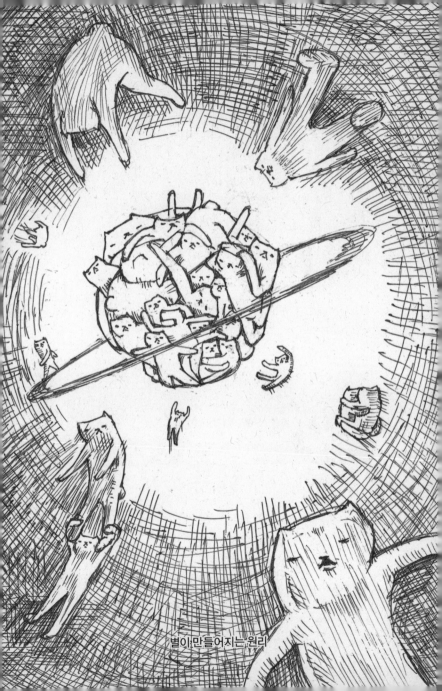

별이 만들어지는 원리

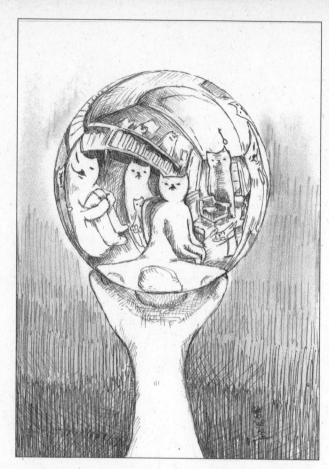

수정 속 고양이

「구름이 생기는 원리」라는 그림은 '구름이 죄다 고양이라면
굉장할 텐데'라는 단순한 발상에서 그리기 시작했는데,
완성하고 보니 '죽은 고양이들의 뭉게구름' 같은 다소
섬뜩한 분위기가 연출된 것 같다. 일러스트 작업을 할 때면
의미를 알 수 없거나 약간 무섭기도 한 엉뚱하고 기발한
상상의 세계를 펼쳐 보이고 싶은 충동에 사로잡힌다.
귀여움을 십분 살린 그림뿐만 아니라 어딘가 모르게
오싹하고 불가사의한 분위기가 감도는 느낌이 못 견디게
좋다.

고양본색 1부

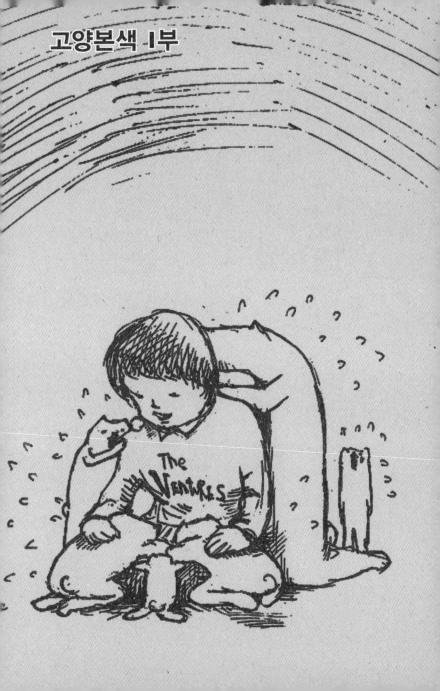

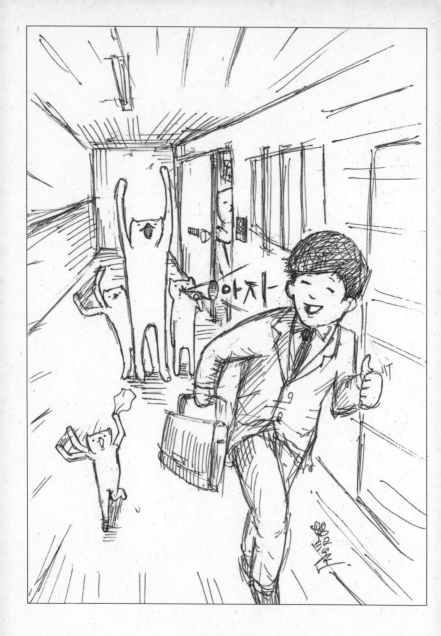

다녀오세요!!

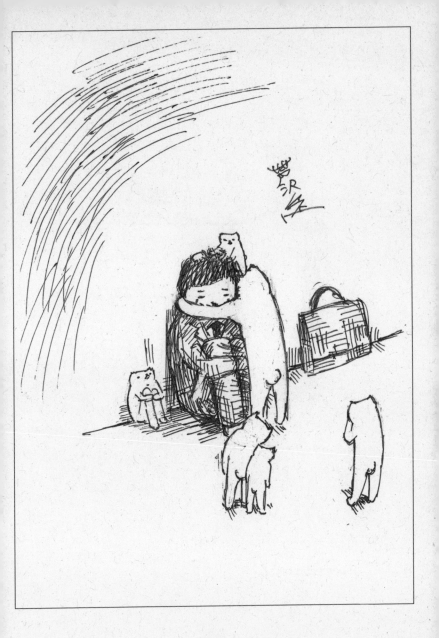

괜찮아

서프라이즈

누구게?

고양이 알람

시치미 뚝!

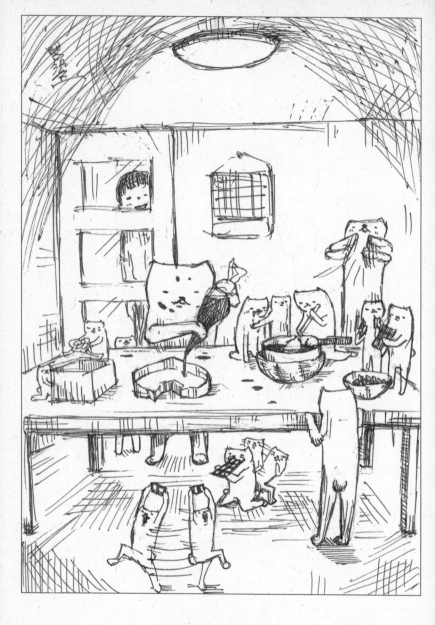

발렌타인데이 전날 밤

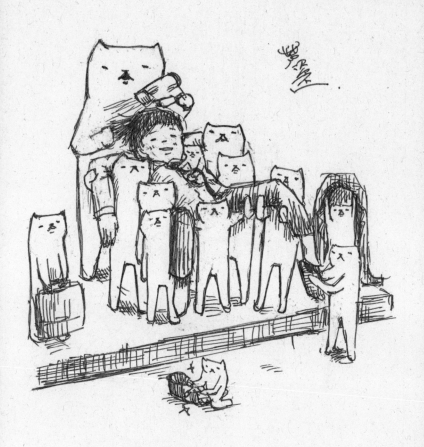

과보호

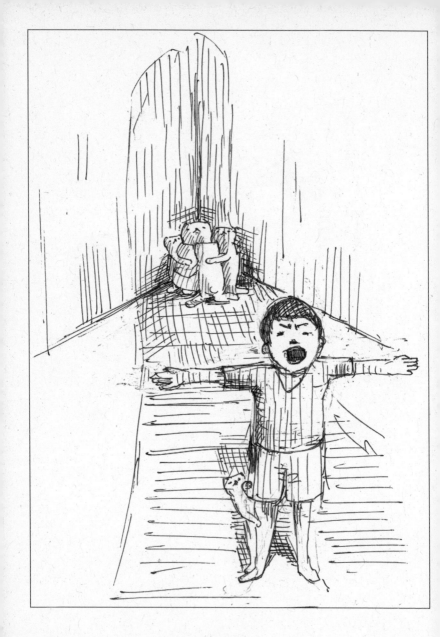

내가 지킨다

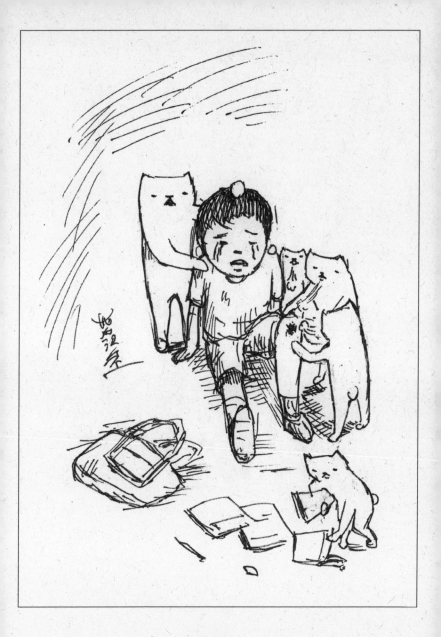

토닥토닥

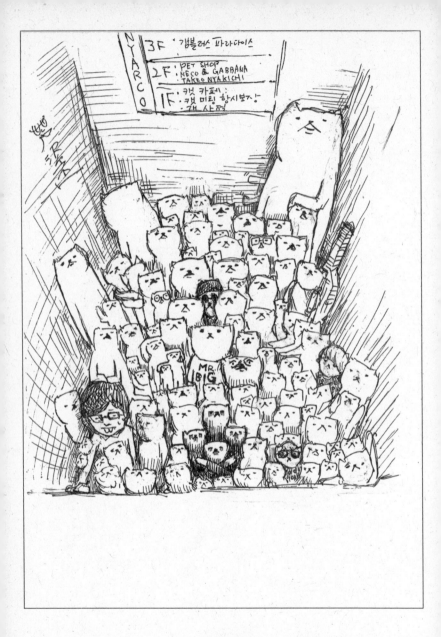

엘리베이터

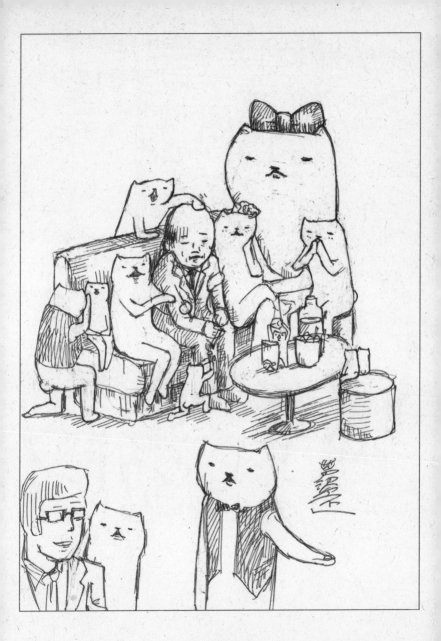

고양이 카바레

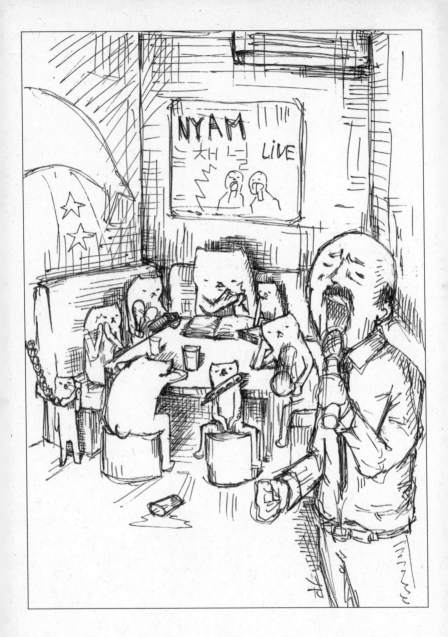

노래방

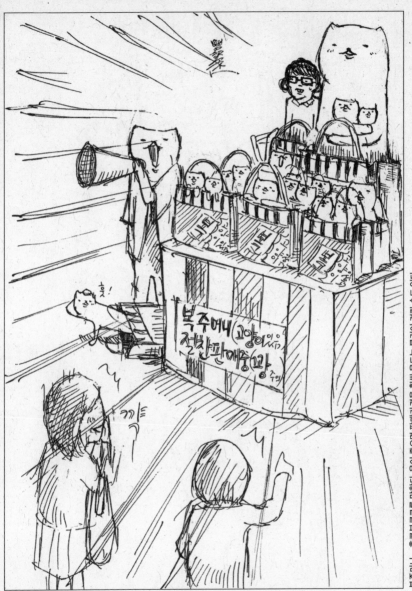

복주머니 후쿠부쿠로를 말한다. 운이 좋으면 판매가격을 훨씬 웃도는 물건이 걸릴 수도 있다.

고양이 복주머니

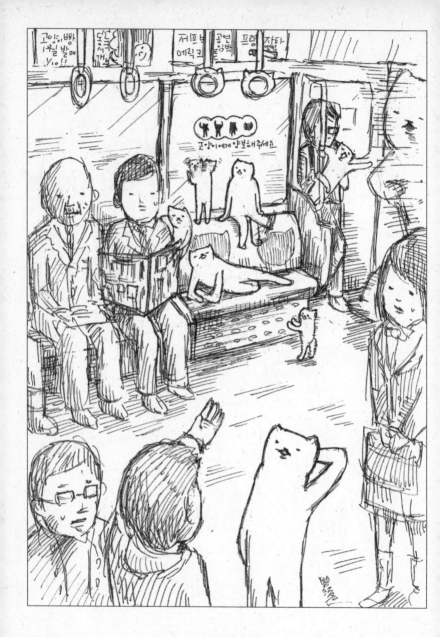

고양이 우대석

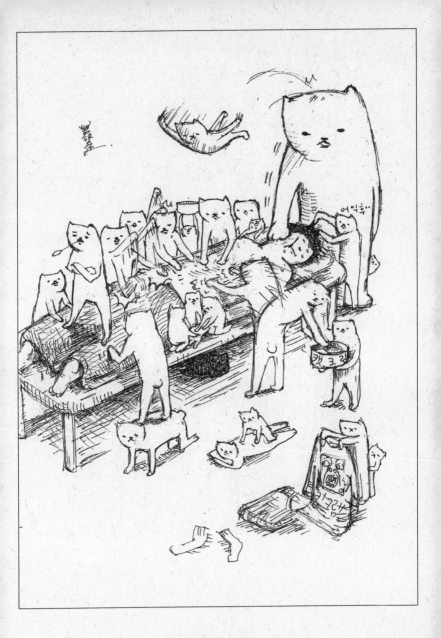

고양이 마사지숍

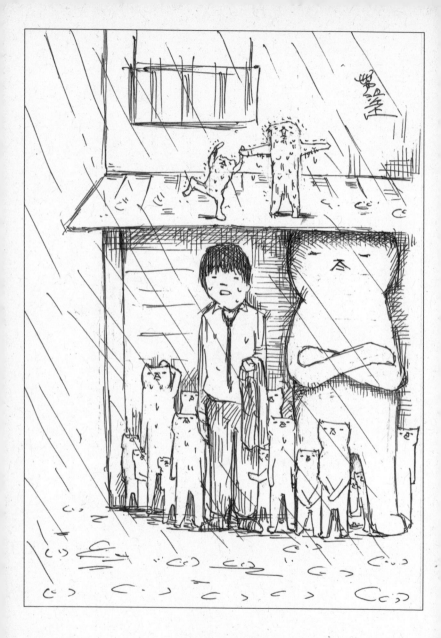

비 피하는 고양이들

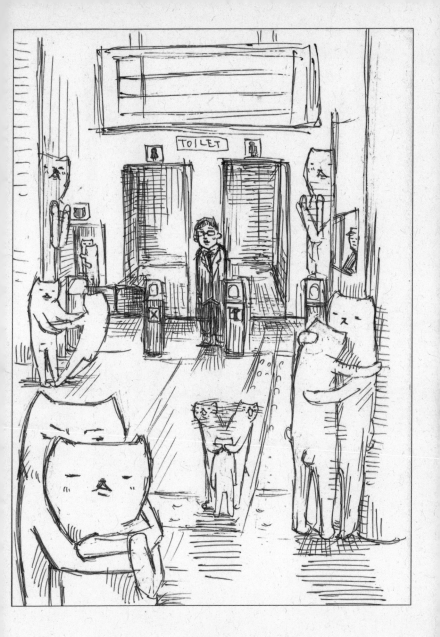

역 앞에서

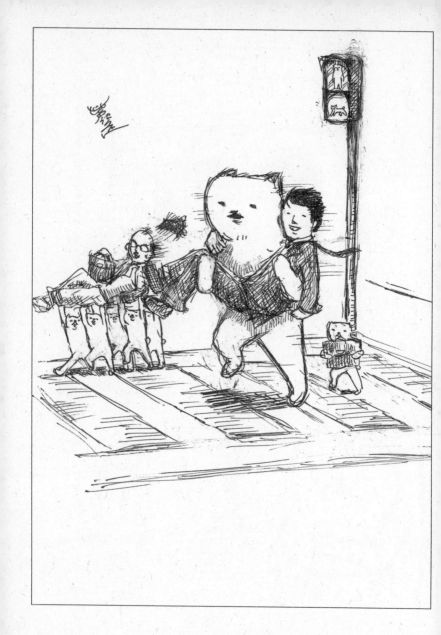

출근길의 고양이 택시

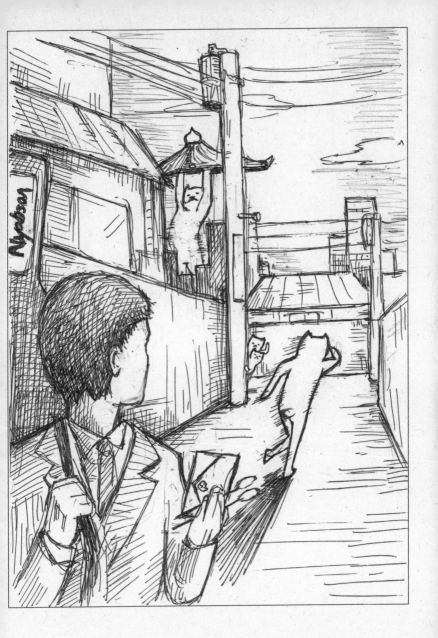

고백

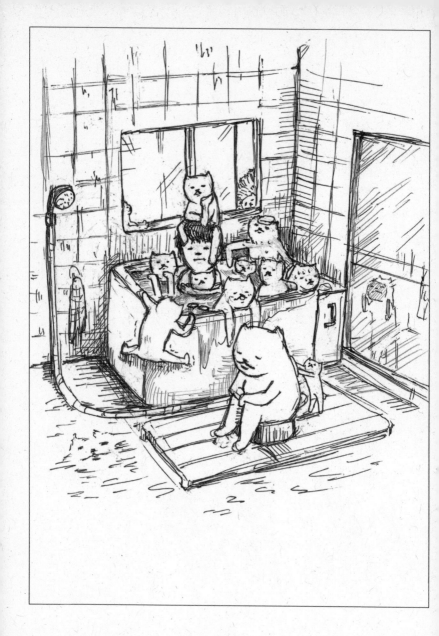

가족탕

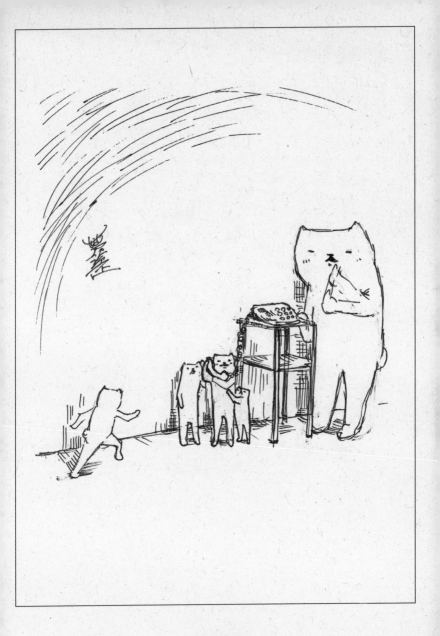

주인과 통화 중

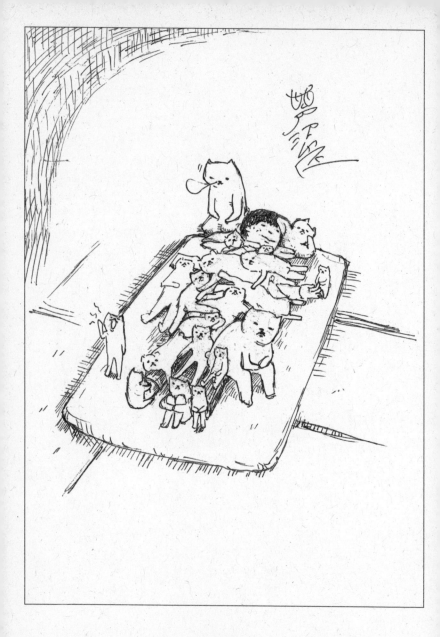

고양이 이불

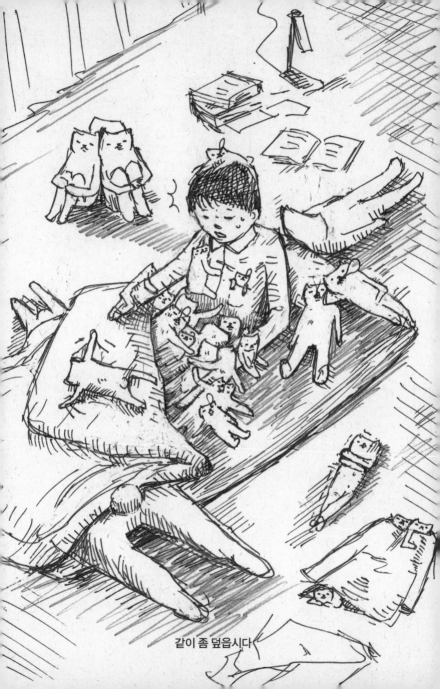

같이 좀 덮읍시다

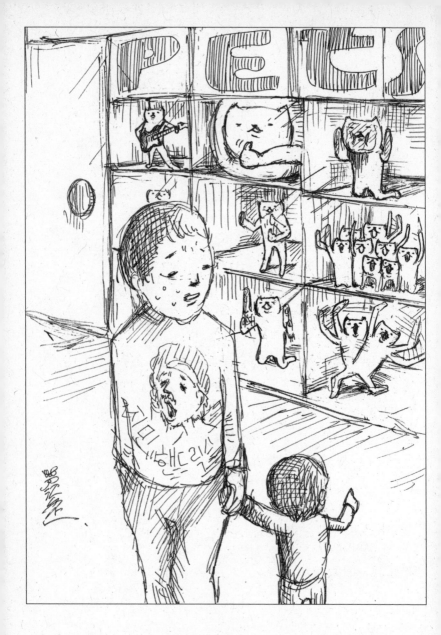

어필

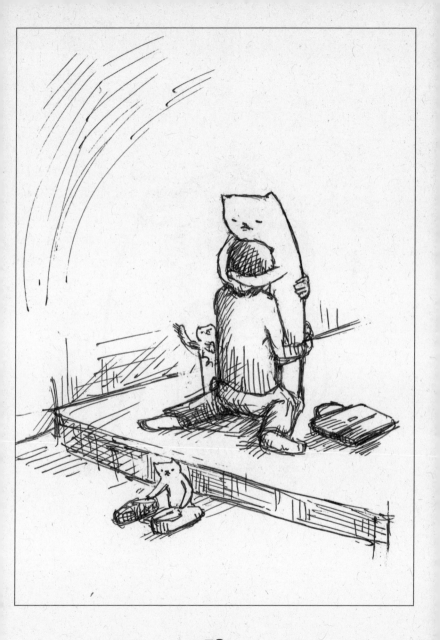

포옹

주인이 좋다

「고양이 이불」이나 「포옹」에서처럼 고양이는 좀처럼 웃거나 애교를 부리는 법이 없다. 새침한 표정으로 몸을 비벼대는 게 고작이다. 고양이에 대해 퍽이나 잘 아는 것 같지만, 사실 나는 고양이를 길러본 적이 없다. 하지만 그런 거리감 덕분에 고양이의 이미지를 만들 수 있었다고 생각한다. 내가 생각하는 귀여움이란 겉으로는 뚱해 보여도 행동은 상냥한 느낌이다. 한마디로 새침데기 (일본어로 '츤데레'. 처음엔 퉁명스럽지만, 애정을 갖기 시작하면 상냥해지는 유형을 말하는 일본의 인터넷 유행어)라 할 수 있는데, 내 이상형이기도 하다. (웃음)

고양본색 실용편

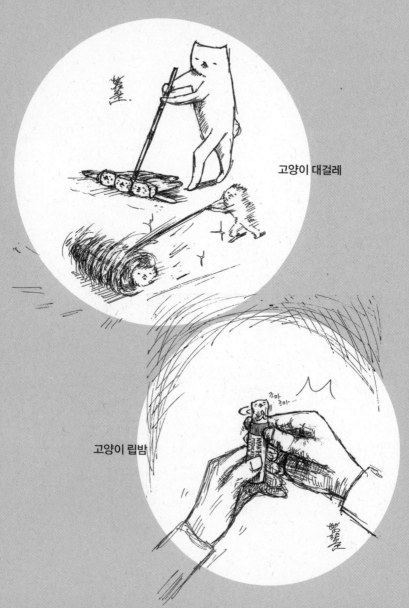

고양이 대걸레

고양이 립밤

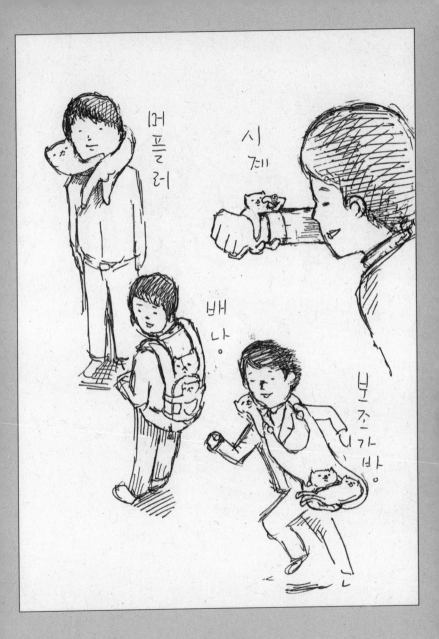

머플러

시계

배낭

보조가방

고양이 상품

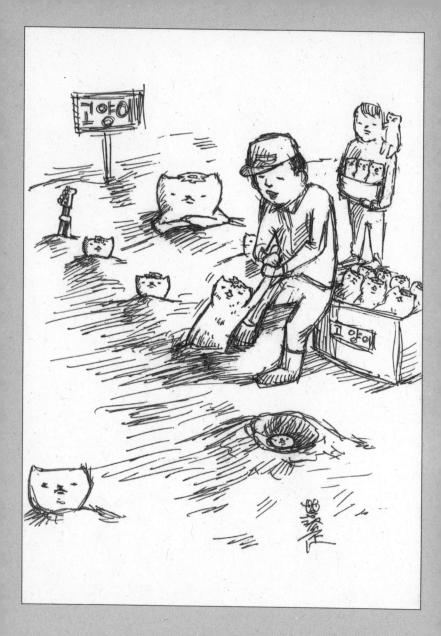

고양이 채소 밭

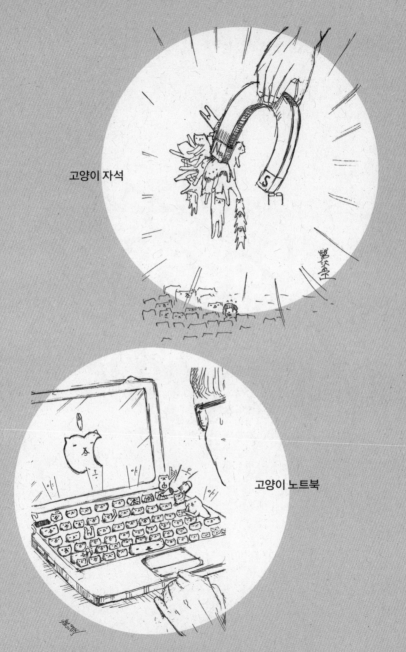

고양이 자석

고양이 노트북

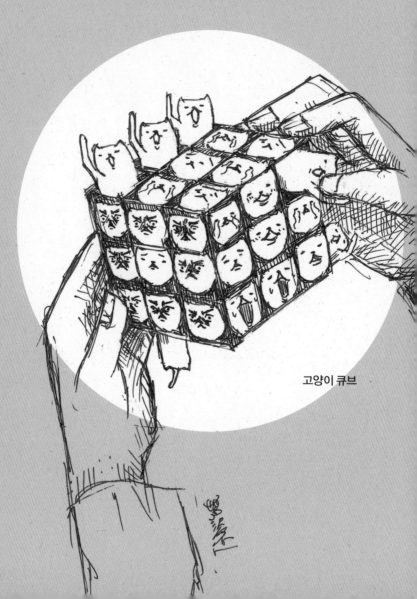

고양이 큐브

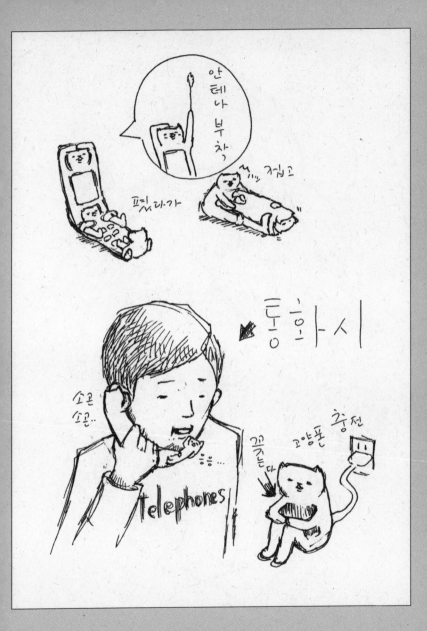

신제품! 고양폰-901

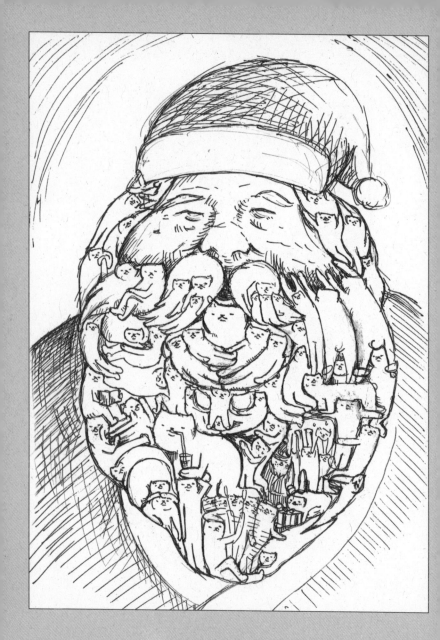

산타클로스의 수염

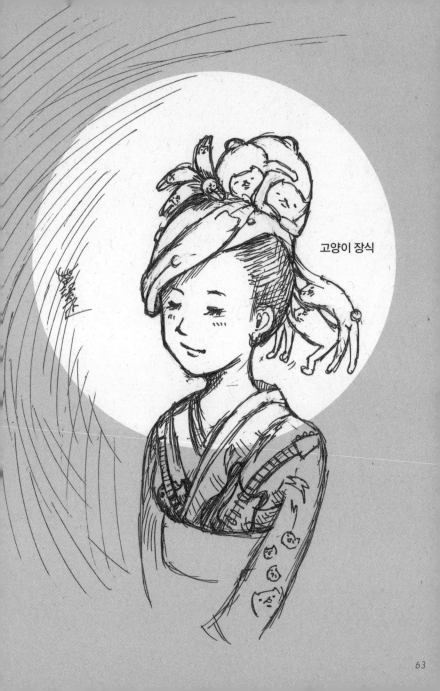

고양이 장식

고양이 책갈피

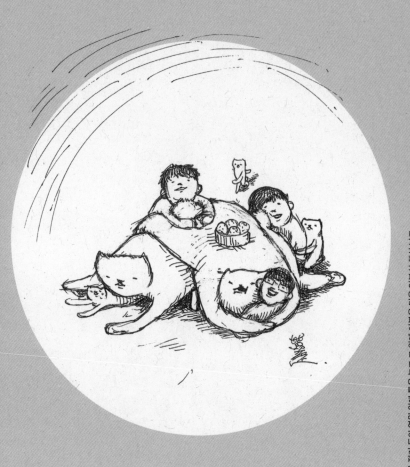

고다쓰 숯불이나 전기 등이 들어 열원 위에 그 고통틀을 틀틀이 에워 그 고통틀은 일본식 세상 난로.

고양이 고다쓰

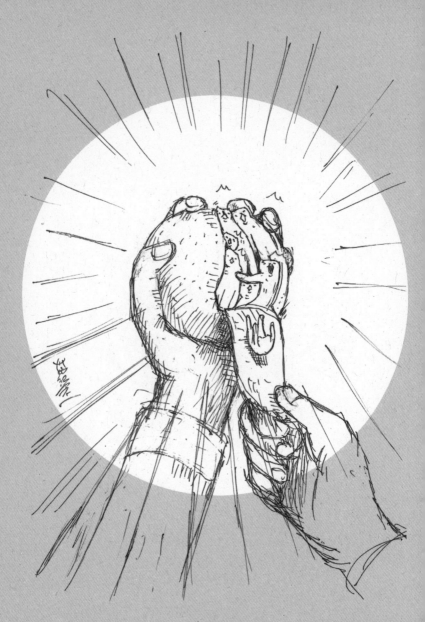

고양이 귤

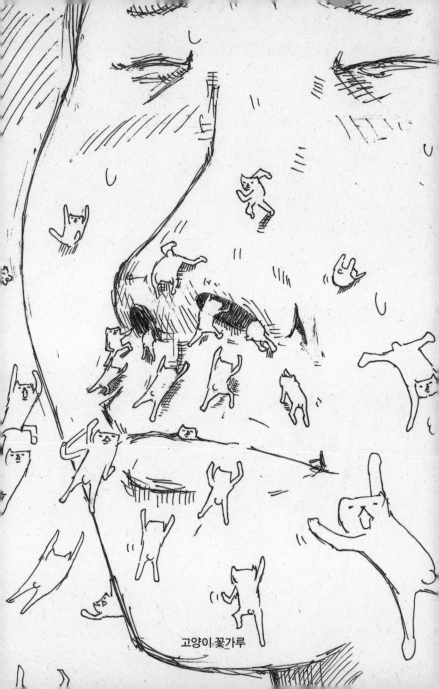

고양이 꽃가루

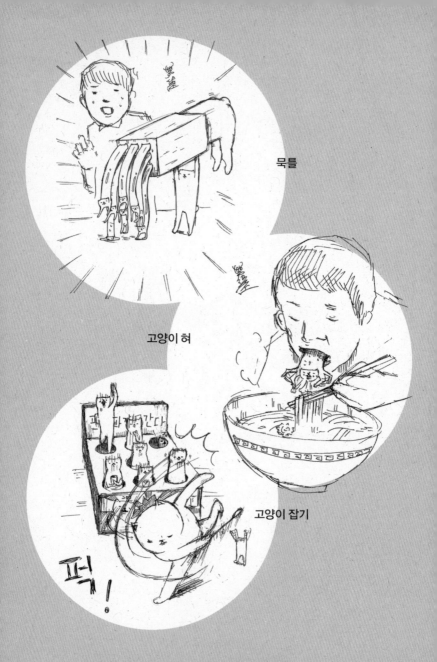

묵틀

고양이 혀

고양이 잡기

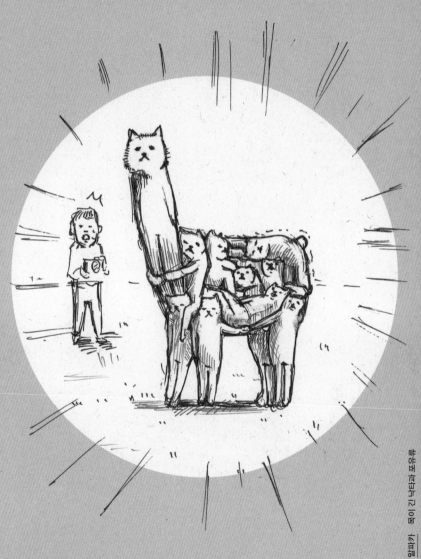

알파카를 닮은 고양이

고양이를 그리기 시작한 이유는 '쭉쭉 늘어날 만큼 유연하고, 무엇으로든 변신 가능한 고양이'라는 아이디어가 문득 떠올랐기 때문이다. 「알파카를 닮은 고양이」는 고양이를 닮은 알파카 얼굴에서 착안해 그렸다. 이렇게 고양이를 여러 가지 모습으로 변형시키거나 짜 맞추는 식으로 주변의 사물이 전부 고양이로 만들어지면 어떨까 하는 발상에서 그림을 그리다 보면 너무 재미있어서 금세 완성된다. 어쩌면 당신의 집에 있는 물건도 실은 고양이로 만들어진 것인지도 모른다!

고양본색 록스피릿

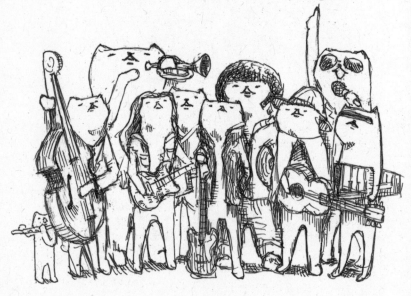

아이 고양이 뮤직

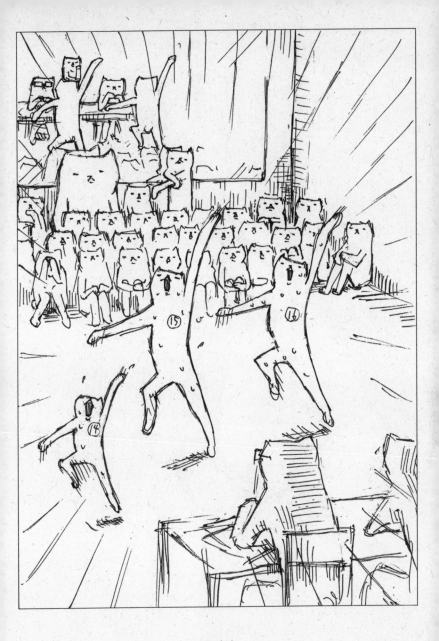

오디션

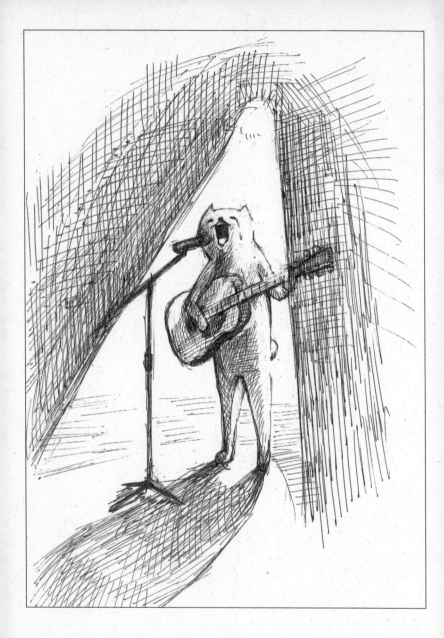

라이브

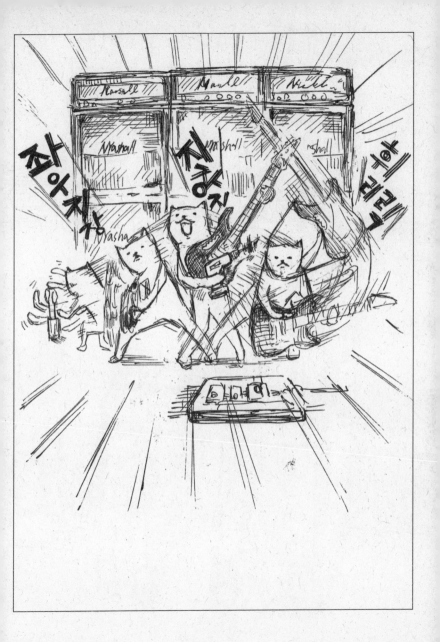

기타리스트

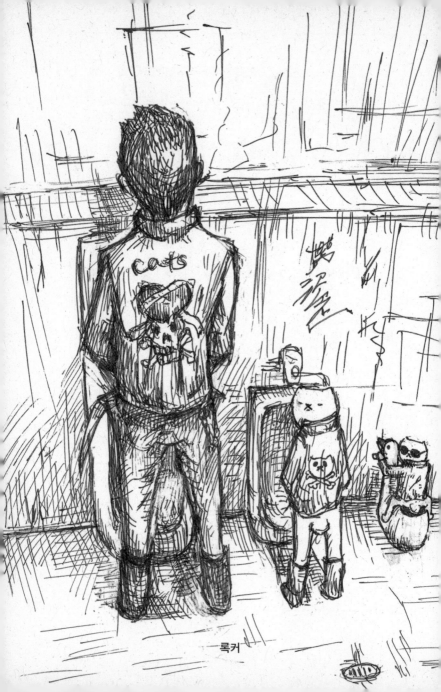

록커

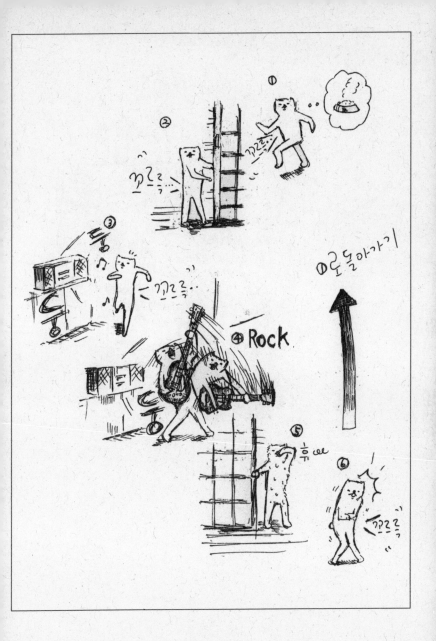

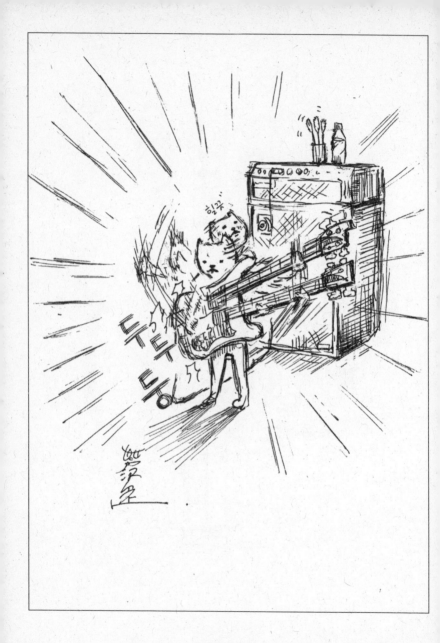

베이시스트

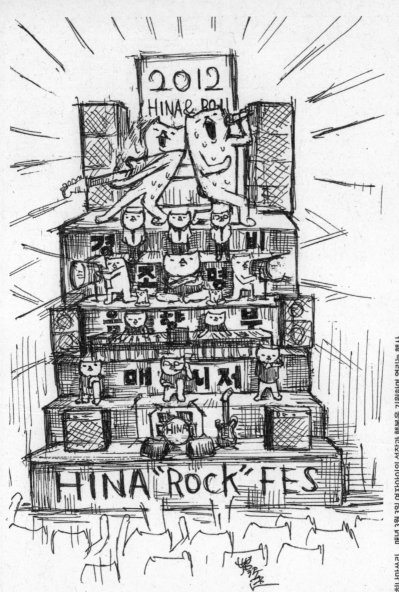

히나마쓰리

히나마쓰리 매년 3월 3일 여자아이의 성장과 행복을 기원하며 열리는 행사.
히나단이라는 단상을 만들어 여자아이 형상을 한 인형과 음식을 차려놓고 축복을 기린다.

79

만담 콤비

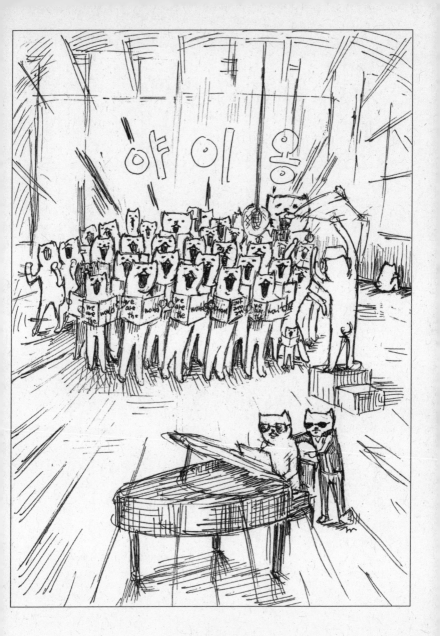

위 아 더 월드

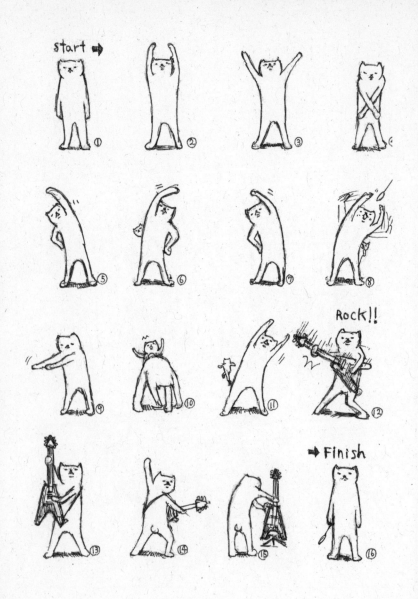

라디오 체조

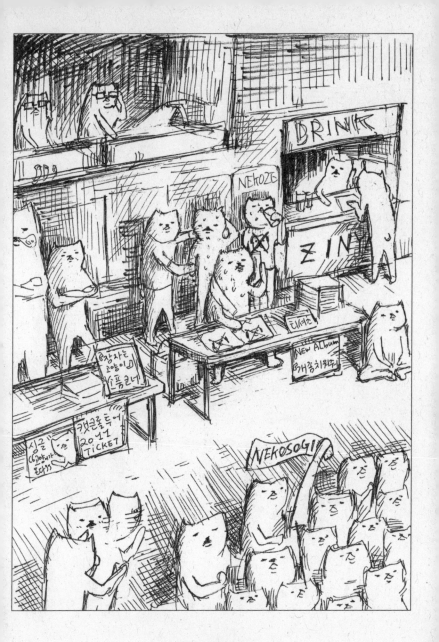

공연 후 판매대에서

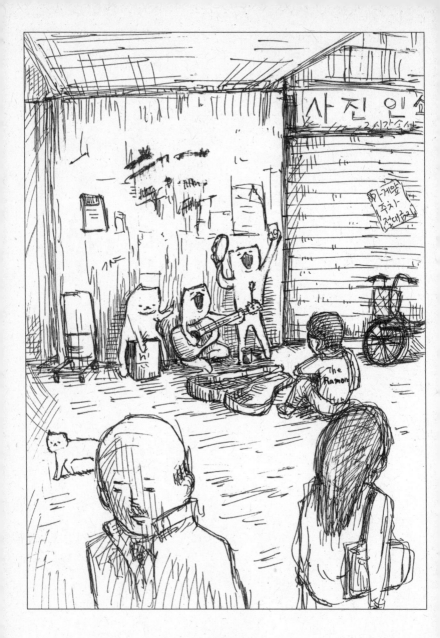

길거리 뮤지션

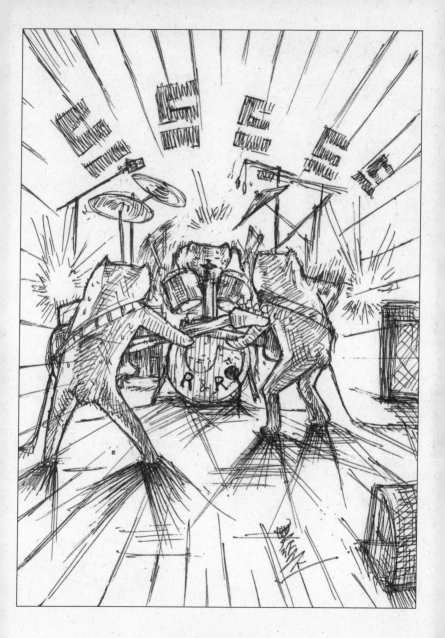

마지막을 향해 달린다

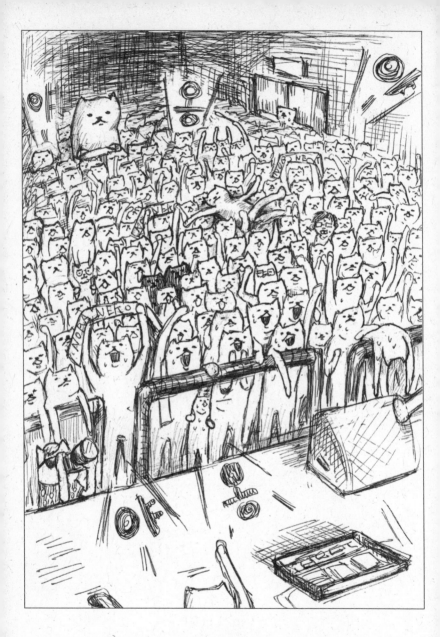

라이브 후반의 객석

화장지

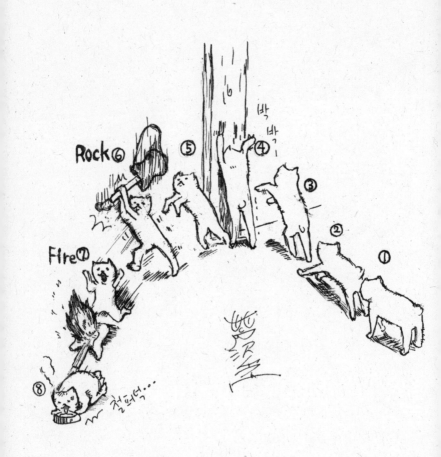

밥먹기까지의 과정

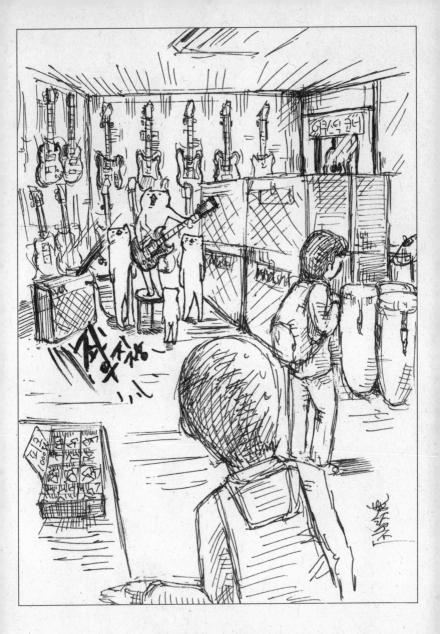

실컷 치기만 하고 사지는 않아

티셔츠

고양이에게 악기는 상당히 잘 어울린다. 처음으로 기타를 든 고양이를 그렸을 때는 정말 록 음악이 귓가를 맴돈다고 착각할 만큼 '바로 이거야!' 하고 전율했다. 밴드의 열기를 담은 일러스트를 통해 내가 얼마나 라이브를 좋아하는지를 곳곳에서 발견할 수 있을 것이다. 자세히 보면 어디서 많이 본 듯한 라이브하우스가 눈에 띌지도 모른다. 여담이지만, 뮤지션이나 음악 애호가들이 내 그림을 볼지도 모른다는 생각에 악기를 그리는데 좀 더 신경 썼기 때문에 묘한 긴장감을 느끼기도 했다.

고양본색 24시

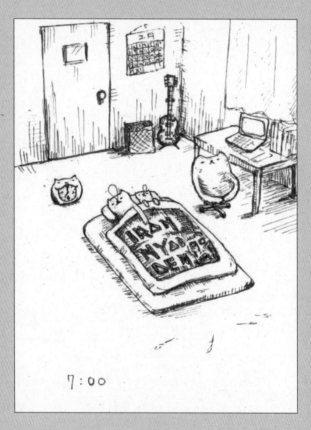

7:00

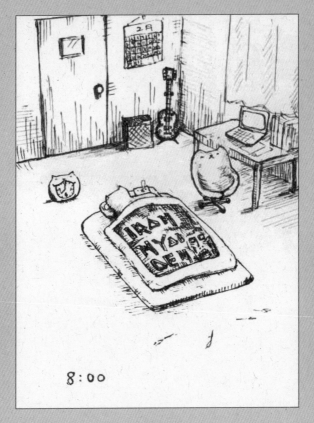

8:00

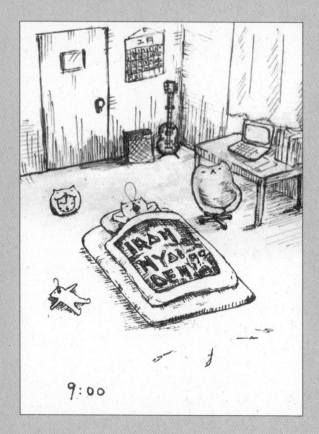

9:00

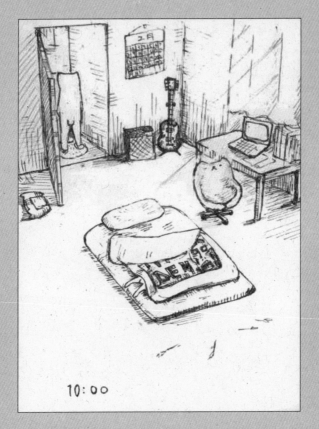

10:00

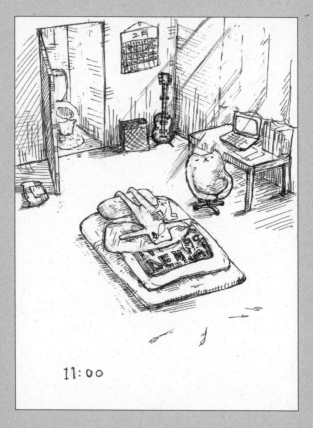

11:00

11:00

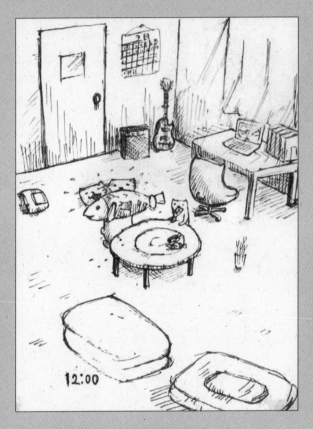

12:00

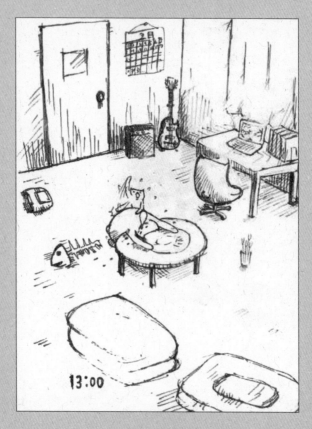

13:00

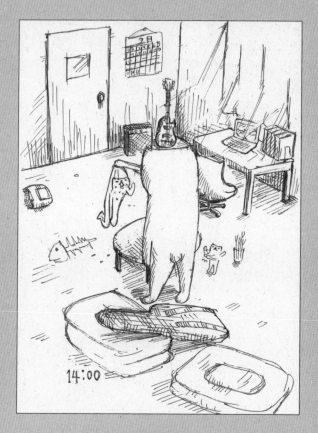

14:00

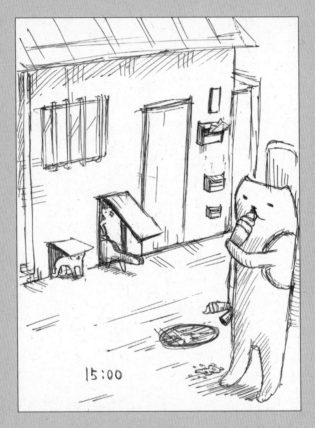

15:00

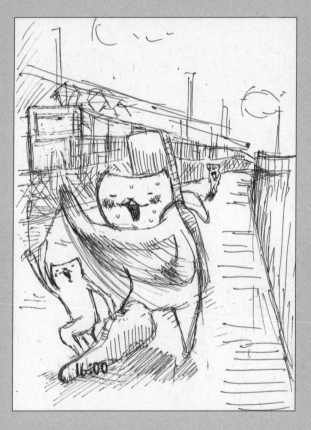

16:00

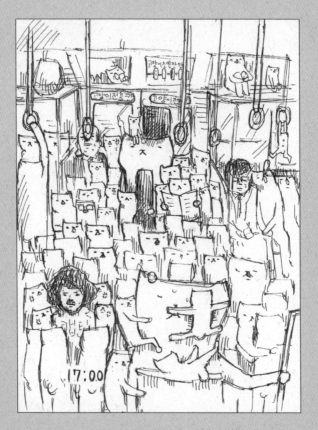

17:00

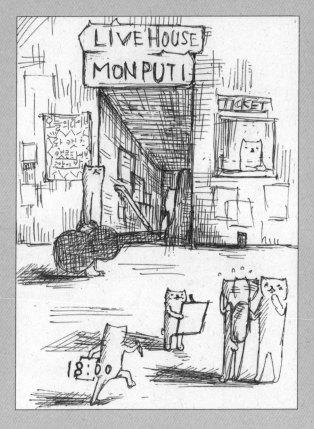

18:00

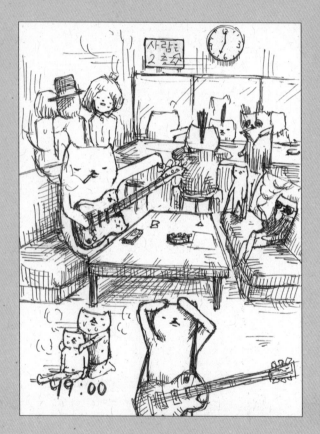

19:00

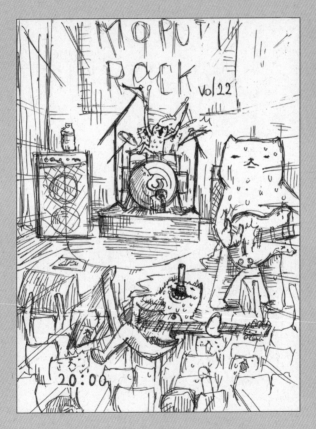

20:00

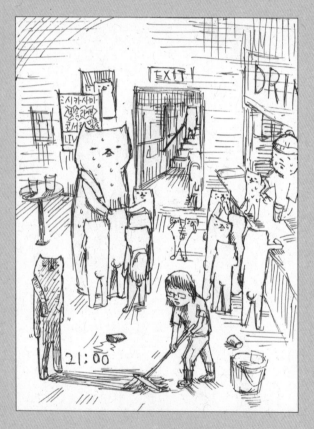

21:00

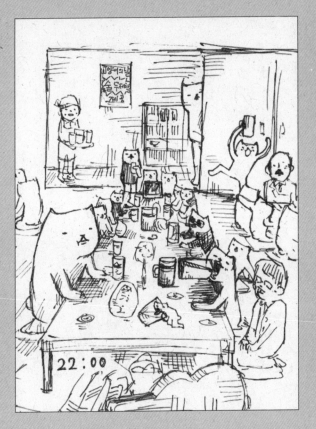

22:00

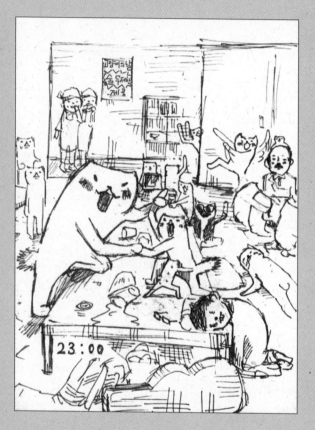

23:00

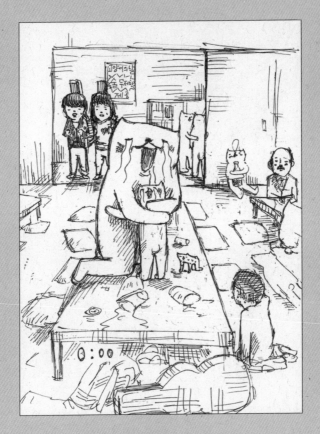

0:00

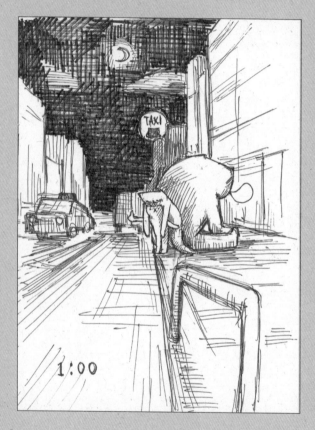

1:00

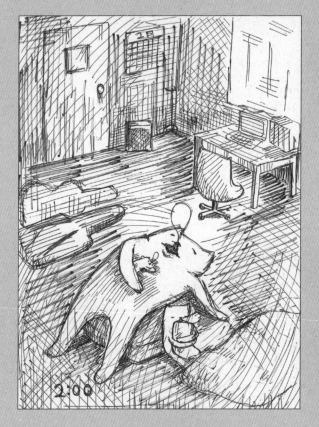

2:00

고양이의 날(猫の日, 1987년에 고양이 애호가, 학자, 문화인, 펫푸드 협회가 제정한 날이다. 이 날을 기념하여 일본에서는 전국 각지에서 고양이를 테마로 한 각종 행사와 캠페인을 개최한다)로 알려진 2월 22일에는 이벤트라도 해야겠다는 생각에서 트위터에 1시간에 한 번씩 「고양이의 하루」를 올렸다. 세세한 부분까지 신경을 쓴 탓에 그리는 데 시간이 제법 많이 걸렸지만, 기대 이상으로 폭발적인 반응을 얻었다. 전철 안, 리허설 중간 틈날 때마다 주위의 따가운 눈총에도 아랑곳하지 않고 쉴 새 없이 그린 보람이 있었다. 아, 그림 속에 실제 존재하는 뮤지션들이 숨어 있으니 두 눈 크게 뜨고 한번 찾아보길!

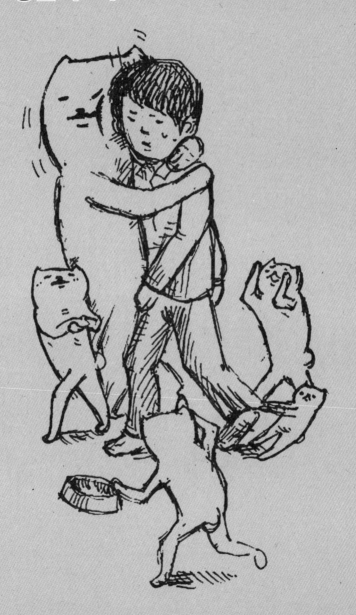

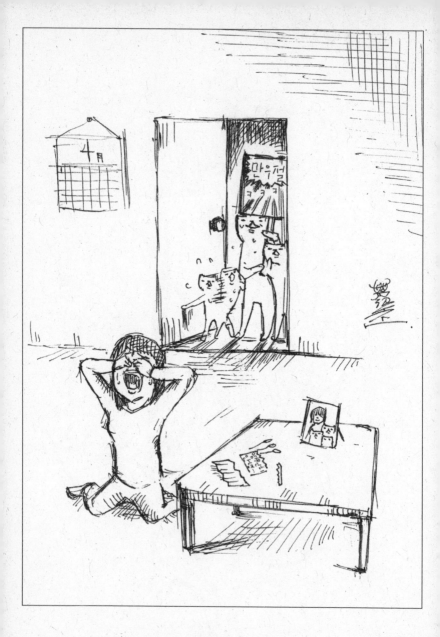

낭패

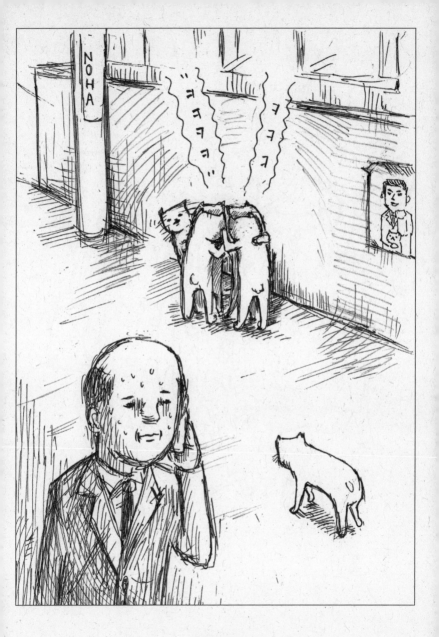

소문의 탄생

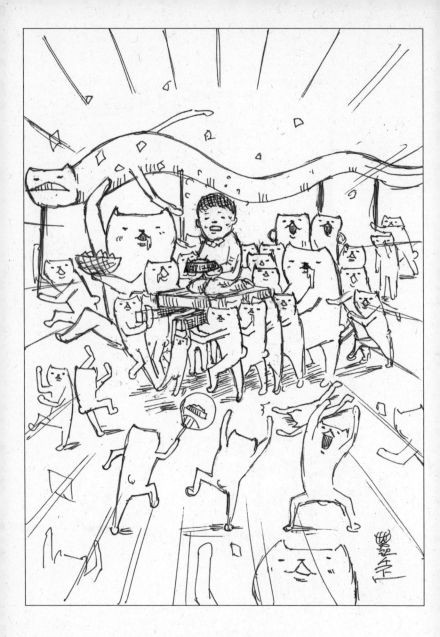

식사 타임

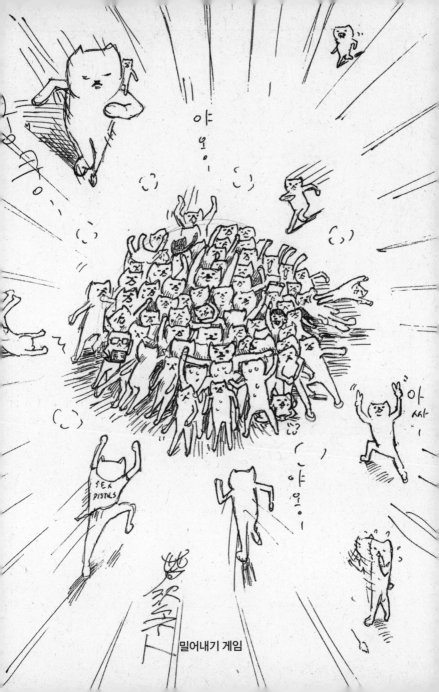

밀어내기 게임

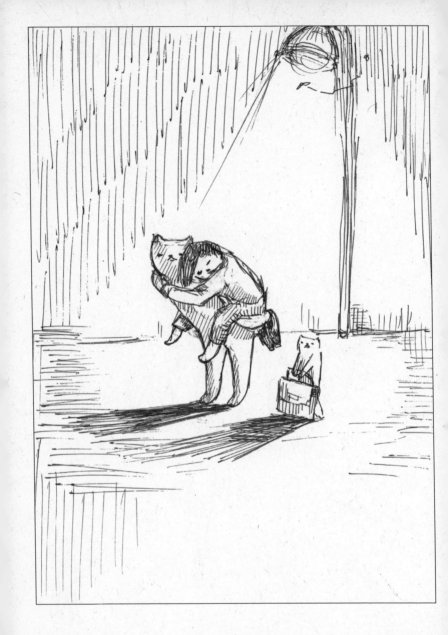

마중

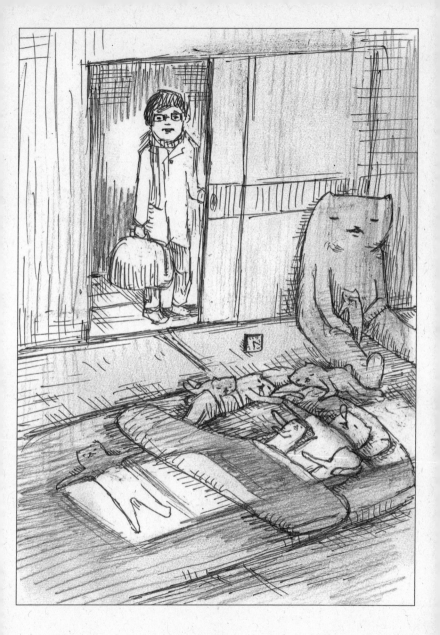

다녀올게

숨바꼭질

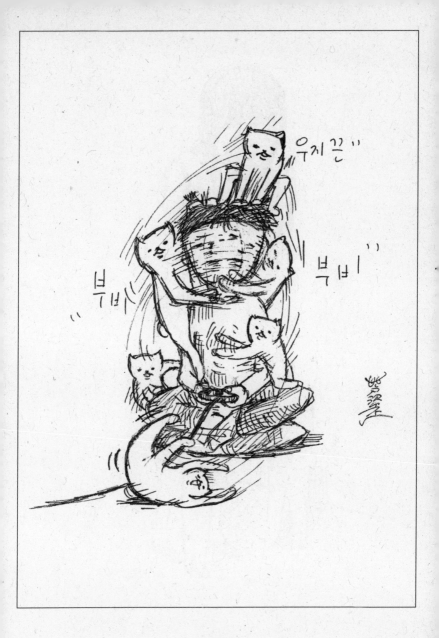

놀아줘

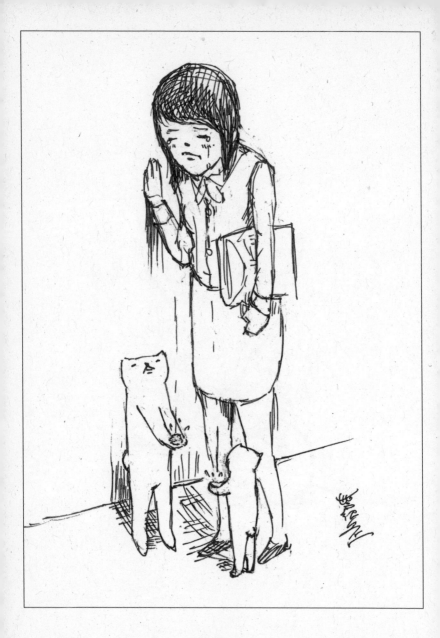

이 물은 뭐지?

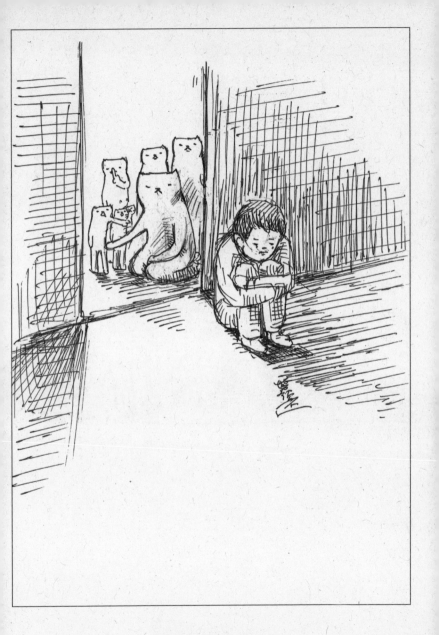

잠자코 있어주는 고양이

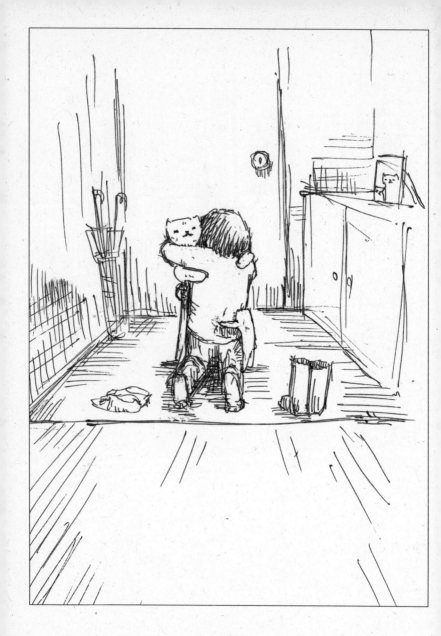

다녀왔습니다

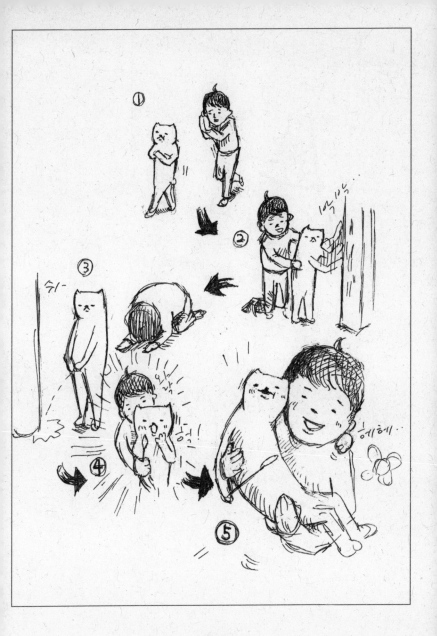

새침데기

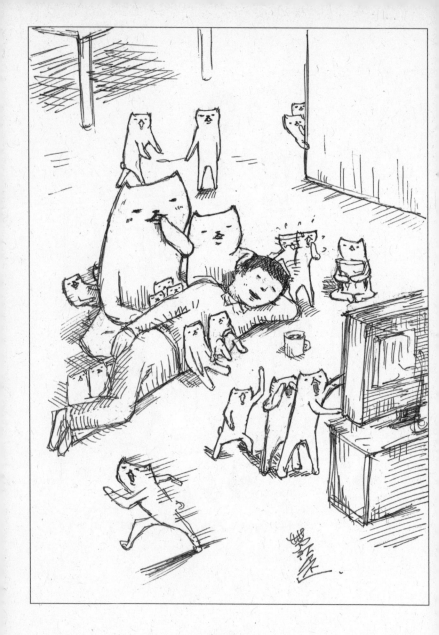

TV 삼매경

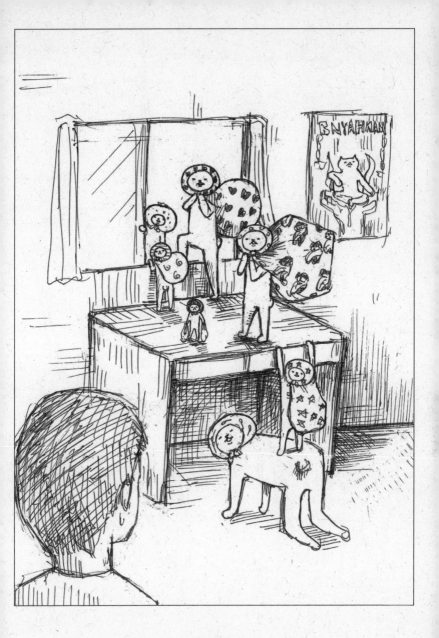

도둑들

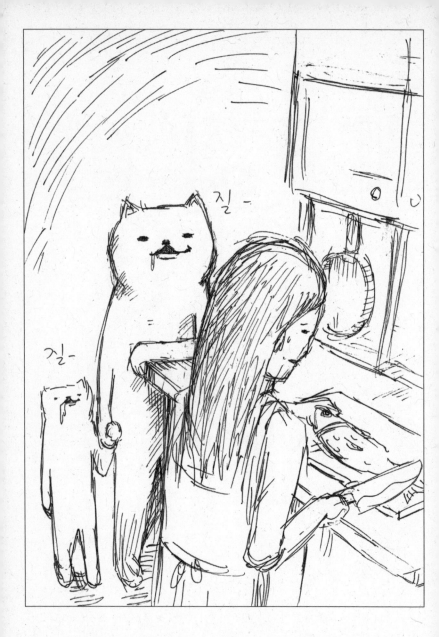

아양

약속

졸업식

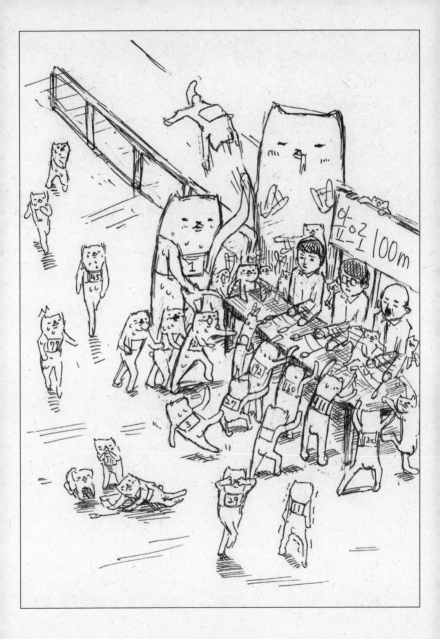

고양이 마라톤

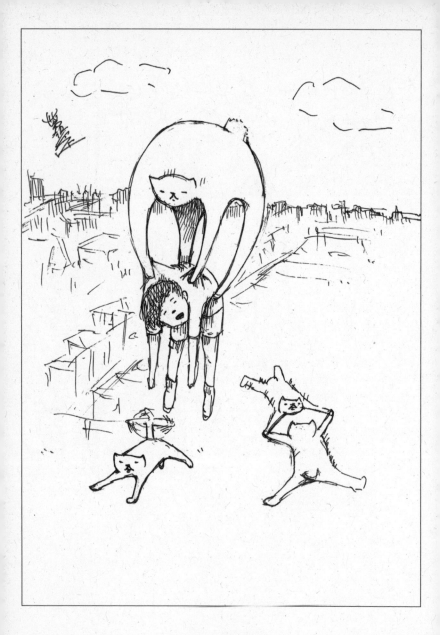

고양이 열기구

고양이 장풍

목욕

무릎베개

그림 좋구나

같이 울어준다

비 오는 날은 사이좋게

거울 도취

결혼해 주시옹

산타와 썰매

여고생과 고양이 1

여고생과 고양이 II

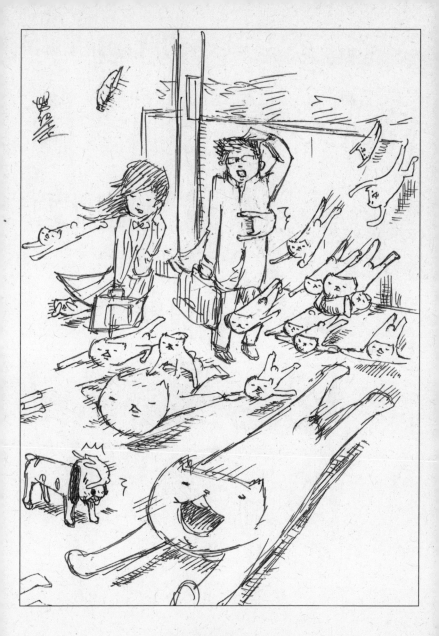

그들만의 세상

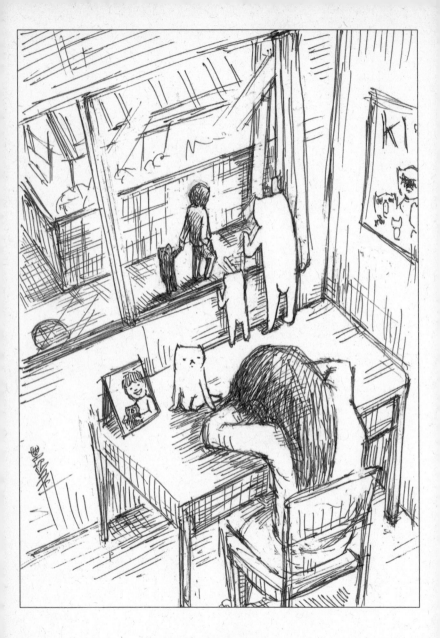

헤어짐

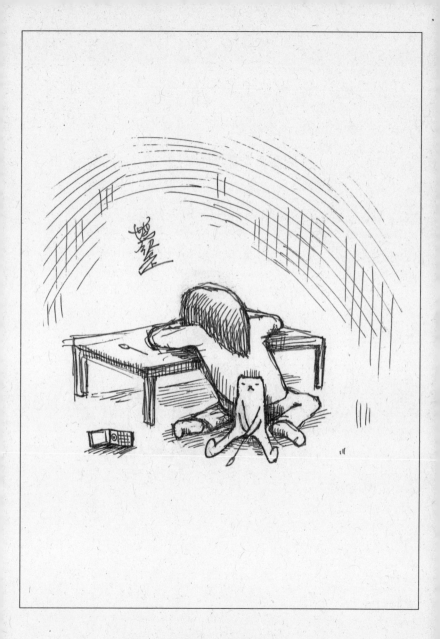

놈은 갔지만 옆에 있을게

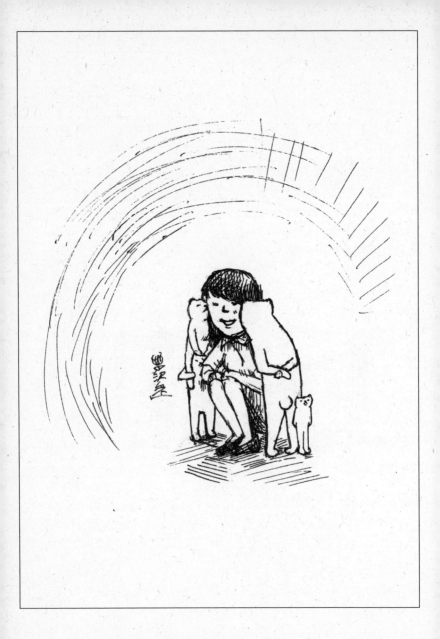

키스

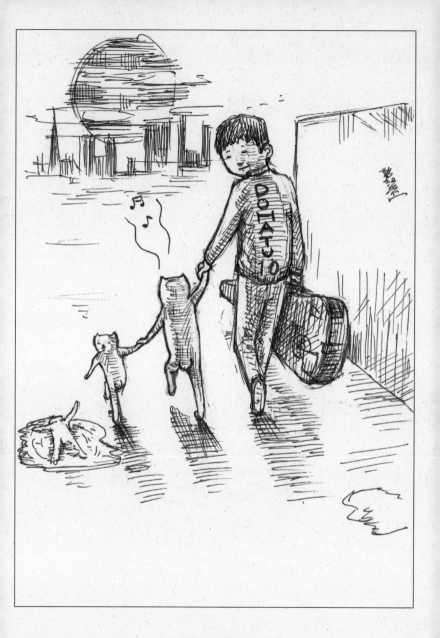

손잡고 함께 가자

이 책에 실린 고양이 그림 중에는 여러 고양이가 등장하는
것이 많다. 뭔가 채워 넣지 않으면 직성이 풀리지 않는다고
해야 할까? 처음에는 한 마리만 그렸지만, 그리는 사이에
'여기에도 한 마리 있으면 좋겠다', '숨은 고양이도
재미있겠는 걸' 하는 식으로 자유롭게 그리다 보니 어느새
내 손을 거쳐 크고 작은 고양이가 탄생했다. 최근에는
각각의 고양이들에게 캐릭터를 불어넣는 작업을 하고 있다.
그러니 그림 속 고양이들 가운데 한 마리를 콕 집어서 그
고양이가 어디에 숨어 있는지 찾아보고, 그 녀석의 성격은
어떨지 상상해 보는 건 어떨까?

고양본색 탄생의
비밀을 밝히다!

아시자와 지금 하는 대화 내용은 부록에 실리는데, 책을 구입한 독자들만
 볼 수 있도록 제본할 거래. (이 책의 일본어 원서는 이 대담
 부분을 칼로 뜯어 볼 수 있도록 봉철했다.)

후쿠오카 뭔가 비밀이라도 폭로해야 하나?

아시자와 아니, 됐어. (웃음) 으, 사람 잘못 골랐네! (웃음)

후쿠오카 무슨 소리! 내가 딱이지. (웃음)

아시자와 그러고 보니 당신은 내 초기 작품부터 보았지?

후쿠오카 우리가 자주 가던 가게에도 노트를 가져왔었잖아.

아시자와 맞다. 고양이를 그리기 전부터 알고 지냈지. 그냥 술친구로
 어울렸잖아.

후쿠오카 응. 고양이 그림으로 트위터에서 좀 떴다고 우쭐해 하던 것도
 알아.

아시자와 하하하!

후쿠오카 근데 트위터 팔로워 수가 갑자기 늘어나서 당황하지 않았어?

아시자와 순식간에 2만 명 정도로 늘더군. 그게 다 당신이 리트윗을 해준
 덕분이라고 생각해.

후쿠오카 내 덕에 히트 친 거네?

아시자와 잠깐, 단정은 금물. 돈 얘기가 복잡해져. (웃음)

'아시자와의 그림을 어떤 식으로 알리면 좋을지'에 대해 의논했었어 — 후쿠오카

후쿠오카 우리 둘이 머리를 맞대고 고민한 끝에 '후테네코'(이 책의
 원제이며 '넉살좋은 고양이'란 뜻)라는 이름이 탄생한 거지.

아시자와 맞아. 난 이름 짓는 건 완전 젬병이라 당신과 문자로
 주고받으면서 하루에 하나씩 짓기로 했었어.

후쿠오카 이삼일 째인가 문자 보내는 걸 잊어버렸더니 '오늘은 없어?'하고

재촉하는 문자가 와서 '닥쳐!'라고 성질내기도 했고. (웃음)

아시자와 나중엔 귀찮아졌는지 아이디어가 갈수록 조잡해지더군. (웃음)
결국 맨 처음 당신이 지어준 '후테네코'로 정했지.

후쿠오카 넉살스러운 면이 맘에 들었던 거네. 처음엔 지금보다도 몽환적인
그림이 많았어.

아시자와 고양이가 그저 가만히 서 있는 그림말야?

후쿠오카 그 그림이 화제가 돼서 문자를 보냈더니 '빨리 리트윗해,
여기저기 소문도 내줘'라는 식의 답이 왔지. (웃음)

아시자와 미안해. (웃음) 어떻게 하면 더 많이 알릴 수 있을까 고민했는데
아이디어가 떠오르지 않아서.

후쿠오카 한 마디로 아시자와는 그림을 그린 다음에 뭘 어떻게 하면
좋을지 모를 만큼 서툴렀던 거라고 생각해. 그래서 친구들이랑
모이면 주로 '그림을 어떤 식으로 홍보할까'라는 얘기가 끊이지
않았어.

아시자와 그때 누군가 아이디어를 줘서 2월 22일(일본의 고양이의 날)에
 맞춰 고양이를 잔뜩 그려보았어. 그런 식으로 남들이 한 말을 훔친
 게 아니라 (웃음) 참고하면서 그렸다고.

후쿠오카 당신이라는 캐릭터는 물가에 내놓은 어린애 같은 구석이 있어서
 그냥 둘 수가 없어. 그래도 그 덕분에 요즘은 일러스트 작업
 의뢰가 제법 들어오지 않아?

아시자와 친구들 덕을 보았다고 할 수 있지. (웃음) 당신도 내가 고양이
 그림으로 책을 낼 거라고는 생각도 못했을 걸.

후쿠오카 정말이야, 상상도 못했어.

고양이의 날(猫の日)
일본에서 고양이의 날은 '고양이의 날 실행위원회(고양이 애호가인 학자와 문화인으로
구성)'와 '펫푸드 협회'의 협력에 의해 1987년에 제정되었다. 취지는 고양이와 함께 살아가는
행복에 감사하고 고양이와 함께 그 기쁨을 나누기 위한 것이다. 2월 22일을 고양이의
날로 한 것은 일본어의 2'(니)'가 고양이의 울음소리인 'にゃん(냔)'을 연상시킨다는 이유
때문. 고양이의 날에는 고양이를 테마로 한 각종 이벤트와 캠페인 외에도 고양이와 관련된
계몽활동도 실시하고 있다.

후쿠오카 고양이를 그리게 된 계기는 뭐야?

아시자와 처음에는 중년 샐러리맨을 그렸어. (웃음) 샐러리맨의 애환이
마음에 와 닿았거든. 가끔 샐러리맨과 고양이를 같이 그리기는
했는데, 어느 날 어쩌다 고양이가 모여서 이뤄진 호박을 그렸지.

후쿠오카 핼러윈 때 그린 거 말이지?

아시자와 응, 맞아. 그게 트위터에서 의외로 반응이 좋았어. 고양이를
그리기 시작한 게 그때부터였을 거야.

후쿠오카 나도 그런 몽환적인 그림을 좋아해.

아시자와 귀엽거나 다정한 고양이의 모습은 주로 사람의 동작에서 영감을
얻어서 그리니까 비교적 간단한데, 몽환적인 고양이를 그리려고
하면 딱 떠오르는 이미지가 없어서 쉽지 않아. '이게 고양이라면
재미있겠다'는 아이디어와 '이것이 고양이인 이유'가 절묘하게
맞아 떨어져야 그리는 의미가 생긴다고 생각해. 예를 들어
고양이들이 모여서 신발로 변신하면서 서로 낑낑대며 나이키
마크를 만들거나, 푸마가 되어서 치타 흉내를 낸다든지. (웃음)

후쿠오카 하하하. '고양이인 이유'라는 게 뭔지 알 것 같아. 실제로 고양이를
키우지 않는 편이 오히려 그림 그리는 데 도움이 되지? 나처럼
고양이를 키우는 입장에서는 고양이라면 이런 행동은 절대로
하지 않는다는 선입견이 있기 마련이니까.

아시자와 지금껏 한 마리도 키워본 적 없어. 그래서 후테네코는 꼬리가
짧아. 고양이를 모르니까 대충 그리게 되더라고. (웃음)

후쿠오카 꼬리가 진짜 짧긴 하네. (웃음) 그것도 귀여워.

아시자와 관절도 이상하게 많대. 팬들도 고양이 무릎이 구부러져 있는 게
무섭다나?

후쿠오카 아, 진짜! 그러고 보니 무릎이 꽤 구부러져 있네. (웃음)

아시자와 나는 그런 것도 모르고 있었어. 고양이를 길러본 적이 없으니.
최근에 길고양이들이 전보다 다가오는 일이 많아진 거 같아.
(웃음) 내가 의식하고 있으니까 그런 게 아닌가 싶어. 당신
고양이도 그렇고.

후쿠오카	미카(후쿠오카가 기르는 고양이)는 원체 남자를 좋아해서 남자만 보면 잽싸게 달려들어. 그러면 나는 '어이어이, 얘는 포기해'라고 하고.
아시자와	연예인은 포기하라고 말해줘. (웃음)
후쿠오카	알겠어. (웃음) 미카는 암고양이라 나랑 정말 잘 통해. 뭘 생각하는 지도 알 수 있어.
아시자와	진짜?
후쿠오카	아침에 배고프다고 울 때랑 안아줄 때, 건드리지 말라고 말할 때 우는 소리가 전부 달라. (웃음) 반대로 미카 역시 내가 일에 집중하고 있을 때는 옆에 와서 귀찮게 하지 않아.
아시자와	나름 신경 써주는 거네. 재밌다.

그리고 싶을 때 그리는 것이 원칙이야. 원하지 않는 걸 억지로 하면 안 좋다고 생각해 — 아시자와

후쿠오카　앞으로도 뭐랄까, 저돌적이라고 해야 할까, 예술적 감성이라고 해야 할까? 하여튼 '그리고 싶을 때 그린다'는 원칙만은 잃지 않기를 바래.

아시자와　그래. 내키지 않는데 억지로 하는 건 자신에게도 안 좋다고 생각해. 가끔은 요즘 너무 음악을 소재로 한 그림만 그려서 다들 질리지 않을까 하고 걱정이 돼서 이번엔 좀 포근하고 무난한 그림을 그려볼까 하고 생각은 하는데, 그렇게 억지로 그리다 보면 대체로 잘 안되더라고. 그런 점은 밴드 활동이랑 비슷하지?

후쿠오카　맞아, 비슷해. '이런 곡을 만들어 주세요'라고 부탁받았을 때 '좋아, 얼마든지' 하고 말할 급이 된다면 진짜 거물 아닐까?

아시자와　그래! 밴드 얘기가 나와서 지금 막 생각났는데, 진짜 '후테네코 밴드'를 만들어 보는 건 어떨까. 멤버는 모두 고양이, 가사도 전부 '야옹 야옹'으로만 되어 있는 거야. (웃음)

후쿠오카　재밌겠는데! (웃음)

아시자와　후쿠오카가 친한 뮤지션 친구들한테 참가해달라고 부탁해서 여러 사람한테 야옹, 야옹하고 노래를 부르게 하고 나중에 '사실 이 고양이의 목소리는 누구누구입니다' 하고 공개하는 거야.

후쿠오카　완전 좋아. (웃음) 혹시 정말 할 기회가 있으면 노래 만들 테니까 연락줘!

후쿠오카 아키코(福岡晃子)
1983년 4월 16일생. A형. 챠트 몬치라는 밴드에서 드럼, 베이스, 업라이트 베이스, 키보드, 코러스 등을 담당하고 있다.

챠트 몬치 공식사이트
www.chatmonchy.com

Futeneko
© Gakken Publishing 2012
First published in Japan 2012 by Gakken Publishing Co., Ltd Tokyo.
Korean translation rights arranged with Gakken Publishing Co., and
Propaganda press, Korea through PLS Agency, Seoul.

이 책의 한국어판 저작권은 PLS를 통한 저작권자와의 계약으로 프로파간다에 있음.

고양본색
초판 2015년 4월 1일

아시자와 무네토 지음
김지형 옮김
임윤정 편집
북 디자인: 김자라 www.guandem.com

프로파간다
경기도 파주시 파주출판도시 498-7
T. 031 945 8459
F. 031 945 8460
www.graphicmag.co.kr

값 9800원
ISBN 978-89-98143-20-6 (03650)

아시자와 무네토 (芦沢ムネト)
1979년 9월 19일 출생. A형. 도쿄 출신. 다마 미술대학(多摩美術大学) 영상연극학과 졸업.
개그 콤비 '팝콘'의 리더로 활약하는 한편, 2011년 말부터 트위터에 매일 올리고 있는
〈고양본색(일본어 원서 제목: 후테네코. '넉살좋은 고양이'란 뜻)〉의 작가로 큰 화제를 모았다.
현직 개그맨이지만 일러스트레이터로서도 맹활약 중이다. 〈고양본색〉 외 DVD
〈움직여, 쬠!(ちょっと動く! フテネコ)〉을 발매했다.
www.twitter.com/ashizawamuneto

김지형 (옮긴이)
일본어를 번역한다. 대진대학교 철학과와 한국 방송통신대학교 일본어과를 졸업했다.
〈선술집의 모든 역사〉 등을 번역했다.